全書花繪素描草圖
手機掃描QR code輕鬆取得！

（因各家手機系統不同，若無法掃描，
仍可以電腦連結 https://goo.gl/cKxHN9 雲端下載）

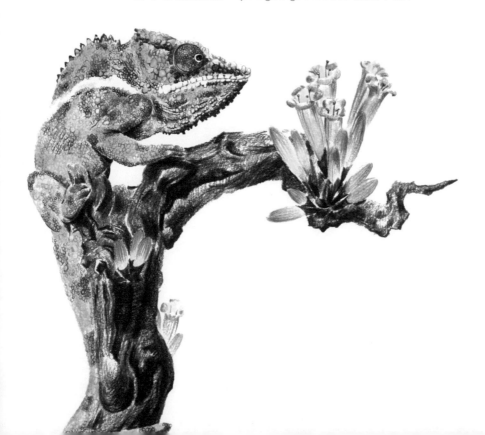

Preface

　　一年四季，每個季節的花朵都是那麼的千姿百態、與眾不同。放眼望去，這個芬芳怡人、充滿花的世界，又怎不令人心曠神怡，如癡如醉！怎奈，花開花落，綻放的花朵雖引人注目，讓人忍不住一親芳澤，但是花朵的生命卻又如此地短暫，令人不禁為此惋惜，有時難免異想天開希望時間能夠靜止下來，妄想將當下美景完整留存！

　　保存記憶的方式很多，有些人選擇以文字紀錄，有些人選擇以相片紀錄，也或許有些人跟我一樣，喜歡以繪畫的方式保存記憶。雖然，手機或相機喀嚓一聲，就能將美景完整留存，可是我總覺得那樣的方式，似乎少了一些溫度，而且因為獲取方式太容易，有時難免不懂得珍惜，因此我每隔一段時間就會挑出幾張自己特別喜歡的照片來作畫，畫畫的第一步是勾勒草圖，因此必須深刻地觀察細節方能下筆構圖，在這樣的過程中，我不僅再次重溫當時的美景，偶爾還能獲得意外之喜，發現一些攝影當下沒注意到的有趣事物，因此，雖然有些人覺得以繪畫紀錄美景非常麻煩，我卻總是樂此不疲。

　　那麼，跟我一樣喜歡畫畫的你，是不是有些心動想要趕緊拿起手中的畫筆了呢？美妙的世界，怎能少了五顏六色的美麗花朵點綴？色鉛筆

的筆觸溫潤細膩，是一種便於掌控、色彩豐富的繪畫工具，繪畫時通常由淺色到深色，一層一層疊加顏色來進行刻畫，其呈現的效果可以既清新又溫暖，同時還非常寫實。會用鉛筆就會用色鉛筆，可想而知，以色鉛筆作畫不若油畫或國畫那般需要高超的技術，即使是初學者也能輕鬆上手。如果從我個人的角度來總結繪畫經驗，我想，激勵我不斷畫下去的只有興趣。俗話說，興趣是一個人最好的老師，喜歡畫畫，就從自己喜歡的事物開始下筆吧！

　　本書以色鉛筆作為繪畫工具，選取了生活中較為常見的花卉素材作為創作依據，全書分為5個章節，精選25幅花卉圖案，構圖從簡單到複雜，包含了單株花、多株花、器皿中的花、昆蟲和花卉、花樣生活等多種樣貌。希望透過色鉛筆獨有的筆觸和清新的顏色，讓愛花、愛生活的你沉浸在優雅的花之王國，領略千嬌百媚的花朵所帶來的神奇魔力。準備好了嗎？一起來吧！拿起畫筆、放鬆心情，一筆一色繪出你的花花世界，盡情感受這份專屬於你的喜悅和幸福。

c o n t

ent

色卡

	白色		膚灰色		黑色		西瓜紅
	灰藍色		橙黃色		橘紅色		淡黃色
	嫩黃色		黃色		橘黃色		檸檬黃
	土黃色		大紅色		洋紅色		玫瑰紅
	深紅色		深紫色		黑褐色		紅褐色
	淺咖啡		咖啡色		黃褐色		朱紅色
	群青藍		湖藍色		鈷藍色		紫羅蘭
	葡萄紫		藍色		紫紅色		淡綠色
	翠綠色		淺湖綠		橄欖綠		松柏綠
	淺碧玉		粉白色		粉色		淺灰色
	銀灰色		深灰色		膚色		天藍色
	土紅色		蟹灰色		灰白色		藍紫色

Chapter 01

紙筆
妙生花

色鉛筆的顏色豐富、種類眾多、上手簡易,細膩、俐落的線條就可以描繪
生活中許多美好的事物,是眾多繪畫工具中非常容易運用的一種。
想要跟著本書開始快樂作畫,只需準備素描紙、水溶性色鉛筆、水彩勾線
筆、2B 鉛筆、橡皮擦、削筆刀、洗筆筒即可,是不是很簡單呢?

繪畫基本技法

想要畫出美麗的畫作，必須先對色彩有基本的概念，再進一步學習一些常用的繪畫技法，懂得了這些簡單的技巧能增加畫面的表現力。

色環

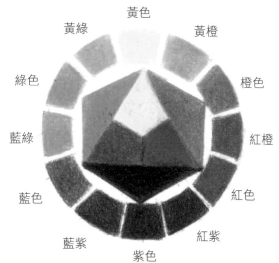

黃色
黃綠　　　黃橙
綠色　　　　橙色
藍綠　　　　紅橙
藍色　　　　紅色
藍紫　　　紅紫
紫色

顏色種類雖多，但只有紅、黃、藍3種基本顏色，其餘的顏色都是以這三種顏色互相調和而成（見左圖）。例如：紅色+黃色=橙色，黃色+藍色=綠色，藍色+紅色=紫色，這樣就得到3種新的顏色。在此基礎上再調和就能得到更多的顏色，例如：黃色+橙色=黃橙色，紅色+紫色=紅紫色等。

每支色鉛筆的顏色都是單一的，每個品牌的色鉛筆顏色和名稱不大相同，畫的時候只需要選自己認為適合的顏色即可，我們的目的是畫出色彩和諧的美麗畫面。

上色、混色

簡單地瞭解色環的屬性就可以知道，所有顏色都是可以透過搭配調和出來的。在色鉛筆繪畫中，透過不同的顏色搭配就會產生不同的顏色效果，如下圖所示：

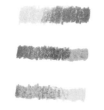

紅、黃、藍 3 種基本顏色兩兩疊加效果

紅、黃、藍 3 種顏色疊加效果

不同顏色疊加效果

透過以上圖片可以看出，不同顏色的搭配會出現不同的效果。黃色系的不同顏色和其他色系裡的不同顏色搭配都會產生不一樣的顏色，如此一來就擴大了色彩的範圍，可以盡情嘗試使用不同的顏色搭配，體驗新的視覺效果。

Chapter 01
紙筆妙生花

常用繪畫技法1：平塗

平塗是色鉛筆繪畫的基本技法，畫的時候用筆要均勻，避免筆觸凌亂、不均勻。

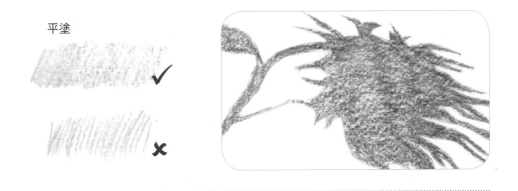

平塗

常用繪畫技法2：搭配用色

繪畫時要記得維持用筆力度的均勻，這樣做的好處是，顏色的邊緣可以銜接得很好，不會造成像補丁一樣的色塊，以致後期無法修改，影響畫面效果。

疊色　　　　　　　　　　混色

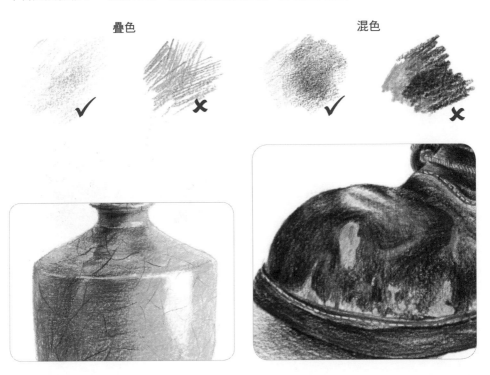

常用繪畫技法3：顏色銜接

不同方向疊加不同色彩，利用筆痕來表現物體的質感。

漸層色

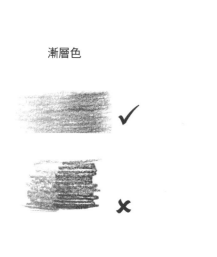

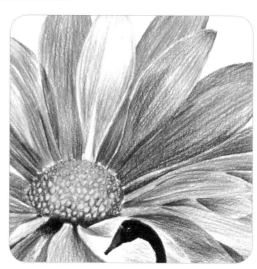

常用繪畫技法4：精緻刻畫

在繪畫中，絕大部分的細節都需要精緻地刻畫，這時候就要削尖色鉛筆的筆尖，與平塗技法混合應用，才能畫出預想的效果。精緻的畫面並非一蹴可幾的，需要耐心地精細刻畫。

精緻刻畫

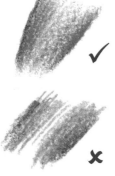

特殊繪畫技法

色鉛筆有油性色鉛筆及水性色鉛筆兩種，可依個人喜好選擇，本書畫作使用的是水溶性色鉛筆，雖然從名稱上看是鉛筆，但它本身具備一些很有趣的特性，比如它的筆芯不是普通的墨，而是彩色顏料加入膠製成的，這種筆芯質地比普通鉛筆要軟得多，可以利用這一特性做出特殊效果。如下圖A，將竹籤或牙籤削尖，用力在紙上畫圖案，再如下圖B，使用色鉛筆平塗這個圖案，就會產生類似鑲嵌的效果，這種技法在本書中的一些物品上都有所應用。

圖A 　圖B

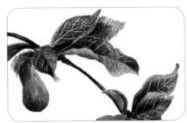

水溶性色鉛筆的另一大特性就是筆芯材料能水溶，不沾水時使用與一般鉛筆無異；沾水後色彩會色暈擴散，猶如水彩般的透明效果，同時顏色會變得更鮮艷，卻又呈現柔和感。在紙上畫完後用水彩勾線筆沾水進行水溶處理，可以得到美麗甚至意想不到的效果。但是必須注意筆尖的蓄水量，大面積時水量多，小面積和精細刻畫時要嚴格控制水量，水太多會造成顏色被洗掉、顏料流動、畫紙起皺等後果。

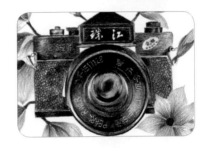

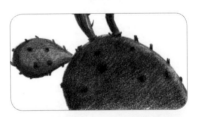

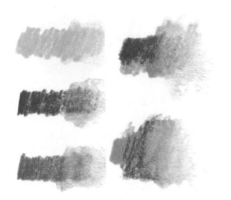

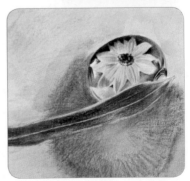

觀察方法

1. 觀察整體，繪製2B鉛筆草稿

瞭解了繪畫的基本技法與工具應用之後，還要知道觀察方法，這樣才能讓繪畫材料發揮它的作用。觀察一個或是一組物體，先看它的整體，不要注意過多的細節，看它在畫面中所佔據的位置。如右圖，先確定好花上下左右的位置，分好每一組花的位置，一開始畫草稿時下筆儘量要輕，這樣更容易比較各個位置之間的距離。

2. 2B鉛筆勾勒整體構圖

定好位置以後，就逐漸完善物件的形體，這個階段依然不需要注意太多細節，讓整體的觀察方式自始至終地延續下去，細節是從整體的大位置關係上慢慢變細緻的，要反覆地對比畫面中所有物件的大小變化、距離變化、對稱變化、透視變化等。如下圖，這個階段要確立好形體的準確，為後面的上色步驟做好準備。

3. 色鉛筆勾勒線稿

色鉛筆定稿時要畫出物體非常細緻的線描稿，用筆要輕。然後擦除鉛筆的痕跡，在這階段就準備將線稿上色了，如下圖，顏色都依附在準確的形體上面，為避免後期修改不易的困擾，這個階段就必須以色鉛筆定稿以確保形體的準確。

4. 初步上色，區分物體明暗位置

開始上色階段依然要整體觀察物體的特徵。先觀察光源方向，判斷物體的受光和背光的明暗關係，找好物體明暗的交界處，一般在圓形、方形等幾何形狀明顯的物體上容易辨別明暗交界的位置，上圖就是同一個物體中區分顏色的重要地方。但很多形狀不規則的花的明暗交界線往往很難一下子找到，這時候就要利用光源和固有色的方法去判斷。從固有色區域開始畫，利用前面技法中疊色的用筆方式先平鋪畫出底色。

5. 刻畫物體

逐漸向固有色的區域漸層銜接。一般來講，明暗交界的位置最接近物體本身的顏色，它叫作物體的固有色。有時這部分顏色相對這個物體的其他部分顏色更加鮮豔，如上圖，所以畫的時候要留心觀察。往亮部顏色畫的時候注意不要被物體本身的很多小細節迷惑，依然要整體觀察，把細節的東西統一在整體裡去看。這就好比我們看遠處走來一個人，先看人的整體輪廓是什麼樣的，然後才看到臉部，走近了才看到眼睛，看遠處的輪廓就是整體觀察。

6. 觀察畫面調整細節，完成畫作

這個階段，所有的物體都已經刻畫得差不多了，見右圖，但依然要用整體的觀察方式去比對。看看細節是否符合整體的要求，是不是有的地方畫得太突出了，有的地方畫得還不夠突出。看想要表達的主體物是否已經充分表現效果，之所以使用「表達」這個詞彙，是因為畫畫不是照著某一個物體描摹，而是帶有個人感情色彩的方式去「借物寓情」。你不喜歡一個物體就很難產生繪畫的衝動，這就是表達的初級階段，隨著繪畫者綜合能力的提升，表達畫作的含義也就越來越廣泛了。

構圖

好的構圖可以說是一幅畫作成功的基礎。好的作品不在於技術精湛，而在於畫面的氣韻表達。繪畫，不是單純地描繪某個物品、某個場景，如同照相機般的複製畫面。人是有創造能力的，優秀的藝術家能將平凡的事物變為喚起觀眾內心共鳴的藝術作品，這來源於作畫者的藝術修養和審美能力，能承載這些的就是畫面的構圖。一幅畫能讓你心有所繫、回味悠長，能讓你在靜止的畫面上讀到內心的感觸。或波瀾壯闊，或心靜如水，一幅畫就是能觸動彼此心裡共鳴的橋樑，所以構圖是繪畫的基石。

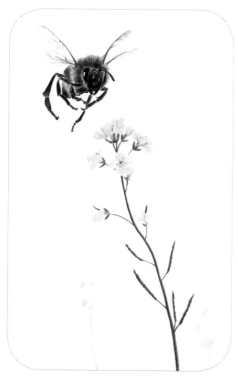

構圖並非繁複的細節堆砌。細節的東西人人都可以畫出來，但我們的目的是既能畫出細節，又讓畫面有很好的美感。

簡單的物體也能表現出特殊的意境，如下圖中右邊的花靜與左邊的蟲動，瓢蟲展開翅膀接近花，就與花有了對話。花的方向和瓢蟲的翅膀方向相對，更增添了畫面的動態意境，整個畫面的氣氛瞬間活潑起來。每個物體都不會說話，但每個物體都在傳達它特有的氛圍。

好的構圖能讓一幅畫變得像一個人，有自己的思想和境界。好的畫有它自己的神韻和氣場，能讓你在眾多的畫面中一眼就認出它，永遠無法忘記，這就是藝術的魅力。

上面這幅作品，它採用的是下面輕、上面重的動態構圖，以下面細、輕的方式來使畫面形成輕重對比、動靜呼應的效果。構圖時，畫面的每一個局部、細節都不是隨意添加的。如果希望畫面有品位與質感，就永遠不要在畫面上做無用功，凡是落在畫面上的東西都必須有理有據，成為畫面不可分割的一部分，這就是整體。要讓畫面多一分則太多，少一分則太少。

Chapter 02

一花一世界

花花世界，美麗至極。
一支溫暖的康乃馨在傳遞祝福給你；
鬱金香孤傲綻放，超凡脫俗；
在遙遠的沙漠裡，仙人掌花紅得熾烈；
落花無言，人淡如菊；
十里桃花，仍舊笑面春風。

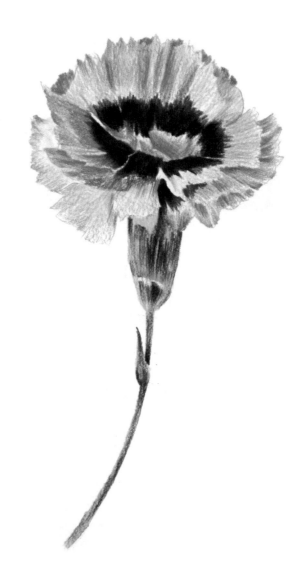

康乃馨的問候

紅色康乃馨～飽含了祝福與問候的花朵。它的花瓣帶著波紋，好似一波又一波的浪濤，每一片花瓣都紅豔豔的，給予人開心又溫暖的感受。母親節時記得送一朵給心愛的媽媽，必能看到比花兒更美麗的笑容！

Chapter 02
一 花 一 世 界

繪畫
重點

這幅畫的主要重點在
於細膩地表現出康乃
馨的顏色變化以及立
體感,手繪時要注意
細節的刻畫。

配色技巧:2B鉛筆

1 鉛筆草稿

將康乃馨花枝的主要位置
以 2B 鉛筆框出來。

配色技巧:2B鉛筆

2 勾勒整體構圖

繼續使用2B鉛筆,進一步勾勒出康乃馨花枝
的細部,同時將葉子的位置確定下來。

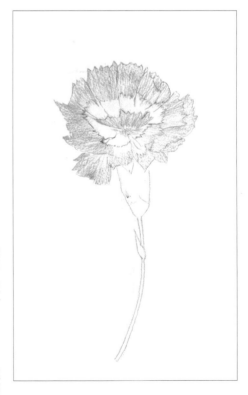

配色技巧:● 淡綠色　● 粉色

3 色鉛筆勾勒線稿

先將鉛筆線以橡皮擦擦淡,並使用色鉛
筆再次勾勒線稿。將花的形狀和邊緣用
粉色勾勒出來,接著使用淡綠色勾勒出
花枝和葉子的輪廓。確定好精準的位
置,注意畫面構圖。

配色技巧:● 粉色

4 初畫康乃馨

將花朵以粉色淡淡地平鋪一層,並著重
畫出顏色稍深之處。細緻勾勒畫面中的
所有線條,花蕊留白。

配色技巧：● 玫瑰紅

5 刻畫康乃馨

花的暗部以玫瑰紅色刻畫，由暗到亮進行漸層轉換，下筆要輕，避免留下尖銳的筆痕。

配色技巧：● 深紅色

6 刻畫花蕊

在花蕊上用深紅色畫出顏色較深的暗部。

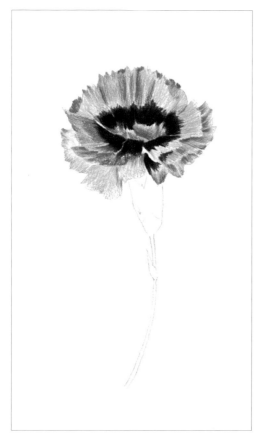

配色技巧：● 藍紫色

7 細畫花蕊

用藍紫色仔細勾勒出康乃馨的花蕊和暗部。繪製時，注意花蕊形體和結構的轉折變化，紋理走向要自然，同時，要注意陰影的走向和大小變化。

配色技巧：● 淡綠色

8 初畫花托、花枝

在花托、花枝的部分輕輕地平鋪一遍淡綠色，紋理和邊緣部分的細節要精細地刻畫。注意下筆要有耐性不能急，一點一點輕輕地鋪畫開。

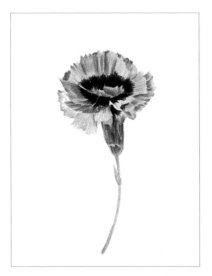

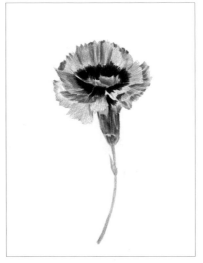

配色技巧： ⬜ 淡黃色
⬛ 松柏綠色

9 刻畫花托、花枝

　　將花托和花枝暗部的細節以松柏綠色及淡黃色刻畫出來，注意受光面之最亮處要留白。

配色技巧： ⬜ 淡黃色　⬛ 松柏綠色

10 調整畫面，作品完成

　　用松柏綠色刻畫花托和花枝連接部分，花托的形狀很纖細，手繪時要畫得仔細且精準。花枝亮部以淡黃色進行補色，留出受光面之最亮處，表現出花的質感。最後，豐富畫面色彩，調整畫面細節，完成畫作。

畫法
示範

花蕊

1. 將花的形狀和邊緣用粉色勾勒出來。

2. 先以粉色淡淡平鋪一遍花朵，接著繼續用粉色加強花朵顏色較深處。花的暗部以玫瑰紅色刻畫；由暗到亮進行漸層轉換，細緻勾勒畫面中的所有線條。

3. 在花蕊上用深紅色畫出顏色較深的暗部。

4. 用藍紫色仔細勾勒出康乃馨的花蕊和暗部。繪製時，注意花蕊形體和結構的轉折變化，紋理走向要自然，同時，要注意陰影的走向和大小變化。

紅色鬱金香

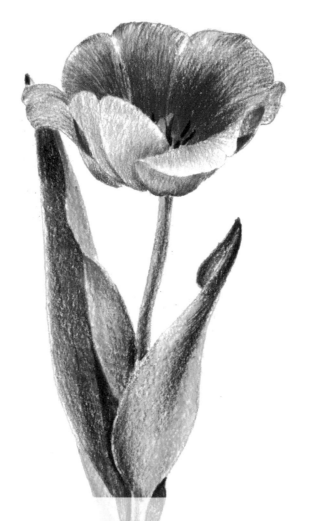

「蘭陵美酒鬱金香，玉碗盛來琥珀光。
但使主人能醉客，不知何處是他鄉。」
—— 唐 李白《客中作》

鬱金香自古即為文人墨客們爭相讚美的花卉。盛開的紅色鬱金香，
葉片收斂，一枝獨秀地立於畫面上。孤傲如遠離塵世的仙子，可
遙想而不可近觀焉。

Chapter 02
一花一世界

繪畫
重點

這幅畫的重點在於鬱金香花瓣和葉子細節的刻畫，要將其色彩的變化以及立體感表現出來，一幅好的作品首先要打動自身，方能打動別人。

配色技巧：2B鉛筆

1 鉛筆草稿

　　將花枝、花束及葉子的主要位置以2B鉛筆框出來。

配色技巧：2B鉛筆

2 勾勒整體構圖

　　使用2B鉛筆勾勒出花枝、花及葉子的各種細節，同時將花瓣的位置確定下來。

配色技巧： ●淡綠色　●粉色

3 色鉛筆勾勒線稿

　　先將鉛筆線以橡皮擦擦淡，並使用色鉛筆再次勾勒線稿。以淡綠色將葉子枝幹的形狀和邊緣勾勒出來，接下來花瓣的輪廓則以粉色繪出。注意畫面構圖，定好精準的位置。

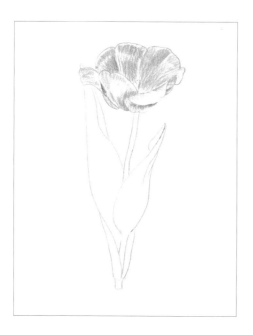

配色技巧： ● 粉色

4 初畫花瓣

　花瓣的立體感以粉色畫出，暗部顏色畫得稍深一點，留出亮部和受光面之最亮處。細緻勾勒畫面中的所有線條。

配色技巧： ● 粉色　● 大紅色

5 刻畫花瓣

　繼續使用粉色刻畫花瓣的亮部。花的投影和暗部則以大紅色刻畫，由暗到亮進行漸層轉換，下筆要輕，避免留下尖銳的筆痕。

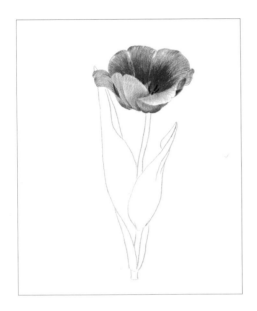

配色技巧：● 深紅色　● 深紫色
　　　　　● 黃色　● 藍紫色

6 精畫花蕊

花瓣的暗部繼續用深紅色、深紫色加深。花蕊及花瓣以黃色再輕塗一遍。最後，使用藍紫色畫出花蕊。

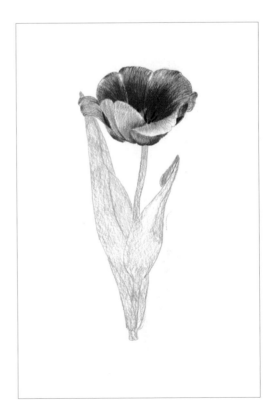

配色技巧：● 淡綠色

7 初畫枝葉

花枝和葉子使用淡綠色輕塗上色，仔細畫出立體感。

配色技巧：● 淡綠色　● 松柏綠色

8 細畫枝葉

　使用淡綠色細畫左邊葉子的亮部。葉子的根部細節則以松柏綠色精細刻畫。下筆時切忌急躁，需要耐心地一點點輕輕鋪畫開。

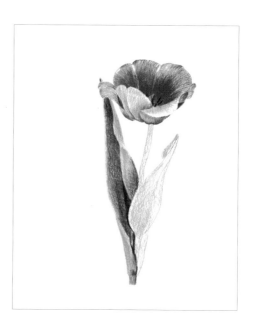

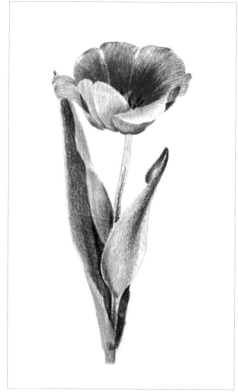

配色技巧：● 淡綠色　● 松柏綠色

9 細畫枝幹、葉子

　繼續使用淡綠色細畫右邊葉子亮部。將葉子的根部、暗部和花枝細節以松柏綠色刻畫出來，注意受光面之最亮處要留得精準。刻畫花托和花枝連接的部分，注意花托的形狀很纖細，要畫得精確。

Chapter 02
一花一世界

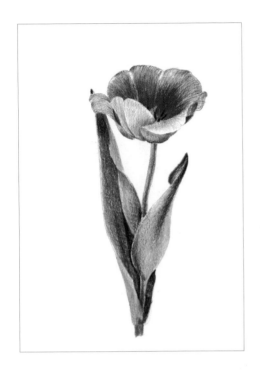

配色技巧： 黃色　　淡綠色

10 調整畫面，完成作品

　　將花枝和葉子使用黃色、淡綠色繼續細畫，注意受光面之最亮處要留得精準。線條一定要細、密，不然很容易破壞葉子的質感。使畫面色彩看起來豐富一些，調整畫面，完成畫作。

畫法
示範

花瓣

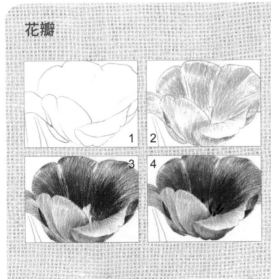

1. 花瓣的輪廓以粉色勾勒出。注意畫面構圖：定好精準的位置。

2. 用粉色畫出花瓣的立體感，暗部顏色要畫稍深一點；留出亮部和受光面之最亮處。細緻勾勒畫面中的所有線條。

3. 繼續以粉色刻畫花瓣的亮部。花的投影和暗部則以大紅色刻畫，由暗到亮進行漸層轉換，下筆要輕，避免留下尖銳的筆痕。

4. 使用深紅色、深紫色繼續加深暗部。花蕊和花瓣以黃色輕塗一遍上色。最後使用藍紫色畫出花蕊。

桃之夭夭，
灼灼其華

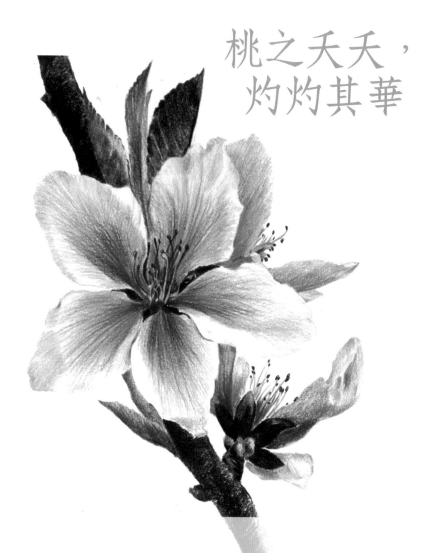

「桃之夭夭，灼灼其華。之子于歸，宜其室家。
桃之夭夭，有蕡其實。之子于歸，宜其家室。
桃之夭夭，其葉蓁蓁。之子于歸，宜其家人。」
——《詩經・國風・周南・桃夭》

這是一首賀新娘的詩，桃花顏色鮮艷喜慶，看了總令人心情愉悅，
春日中嬌嫩的桃花以及柔軟的柳枝，不免令人聯想到年輕新娘的
嬌美可人。

Chapter 02
一 花 一 世 界

繪畫
重點

這幅畫的重點在於桃
花花瓣的輕透感和花
蕊的細節。要將其色
彩的變化以及立體感
表現出來,同時還要
注意葉脈的走向。

配色技巧:2B鉛筆

1 勾勒整體構圖

將枝幹及花瓣的主
要位置以2B鉛筆
框出來。

配色技巧: ● 粉色 ● 淡綠色
● 紅褐色

2 色鉛筆勾勒線稿

使用2B鉛筆進一步仔細勾勒出枝幹、
花瓣的細節。先將鉛筆線以橡皮擦擦
淡,並使用色鉛筆再次勾勒線稿。將花
的形狀和邊緣用粉色畫出來。接著使用
淡綠色勾勒出葉子和枝幹的外輪廓。最
後以紅褐色勾勒出枝幹,注意畫面構
圖,定好精準的位置。

配色技巧: ● 膚色

3 初畫花朵

以膚色淡淡地平鋪一遍花朵上色,細緻
勾勒畫面中的所有線條。

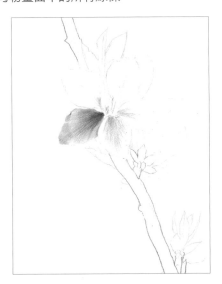

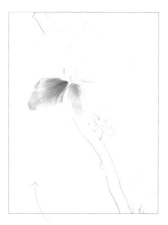

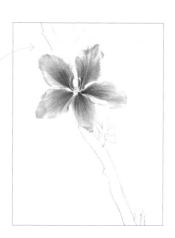

配色技巧：⬤紫紅色
⬤粉色

5 細畫花瓣

花的投影、暗部和花蕊部分以粉色、紫紅色刻畫，由暗到亮進行漸層轉換，下筆要輕，避免留下尖銳的筆痕。依循步驟4的方式，畫出所有花瓣。

技巧：⬤紫紅色　粉白色　⬤粉色

4 初畫花瓣

將畫面中的所有線條以粉色細緻勾勒。花瓣使用粉白色淡淡地平鋪一遍，然後用紫紅色畫出顏色稍深一點的部分，細緻勾勒畫面中的所有線條。

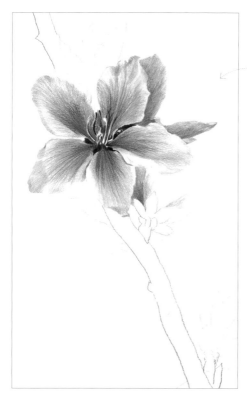

配色技巧：⬤紫紅色　⬤粉色

6 畫花的投影

使用粉色、紫紅色刻畫花的投影和暗部，在上面勾出顏色較深的不同顏色的萼片，手繪時注意萼片走向和大小變化。

配色技巧：⬤深紫色

7 細勾花蕊

花蕊部分以深紫色勾出，注意花蕊的形體和結構的轉折變化。筆要削尖，筆劃要清晰，紋理走向要自然。

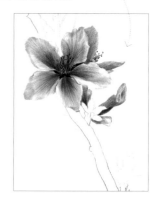

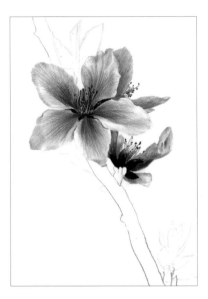

配色技巧： ● 深紫色　● 黑褐色
　　　　　　　● 橄欖綠

8 刻畫花托

　以深紫色畫出花托，再以橄欖綠、黑褐色刻畫花托和枝幹相連的部分。

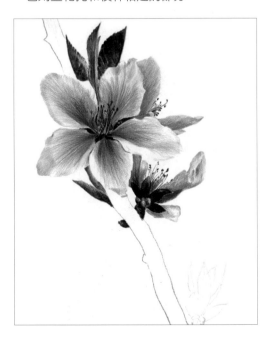

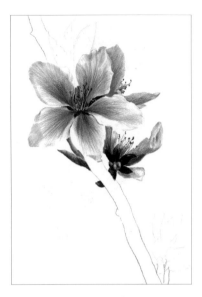

配色技巧： ○ 檸檬黃　● 深紫色
　　　　　　　● 鈷藍色　● 淡綠色
　　　　　　　● 翠綠色

9 畫嫩芽、鱗片

　使用檸檬黃、淡綠色畫出嫩芽淡淡的顏色。接著以翠綠色、鈷藍色、深紫色刻畫出鱗片暗部的細節，注意受光面之最亮處要留得精準。

配色技巧： ● 深紫色　● 群青藍
　　　　　　　● 紫紅色　● 天藍色

10 細畫葉子

　以群青藍、天藍色在葉子上勾勒出顏色較深的不同顏色之葉脈，注意葉脈走向和大小的變化。接著以深紫色、紫紅色刻畫出花瓣根部，花瓣底部的形狀很纖細，手繪時要畫得仔細且精準。線條一定要細、密，不然很容易破壞葉子的質感。

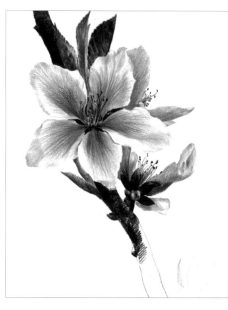

配色技巧：⬤黑褐色

11 初畫枝幹

　枝幹以黑褐色淡淡地鋪上一層顏色，區分出枝幹的明暗。花枝使用黑褐色刻畫，注意花枝的邊緣部分，細節要精緻刻畫。下筆時切忌急躁，需要耐心地一點一點輕輕鋪畫開。

配色技巧：⬤土黃色
　　　　　⬤黑褐色
　　　　　⬤淡綠色
　　　　　⬤翠綠色
　　　　　⬤橄欖綠

12 細畫枝幹

　葉子使用淡綠色、翠綠色、橄欖綠細緻刻畫。以黑褐色刻畫枝幹的背光處，要畫出精美的木紋理。枝幹的受光部分則以土黃色刻畫，手繪時避免畫得過於僵硬。

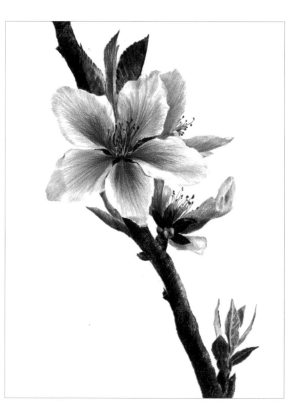

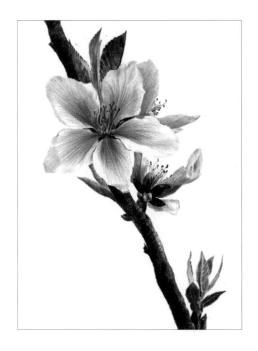

配色技巧：●黑褐色　●鈷藍色
　　　　　●藍紫色

13 調整畫面，作品完成

以黑褐色幫枝幹亮部補色，留出受光
面之最亮處。背光部分以藍紫色、鈷
藍色刻畫，表現出枝幹的質感。調整
畫面，使畫面色彩看起來豐富一些，
完成畫作。

畫法
示範

葉子、枝幹

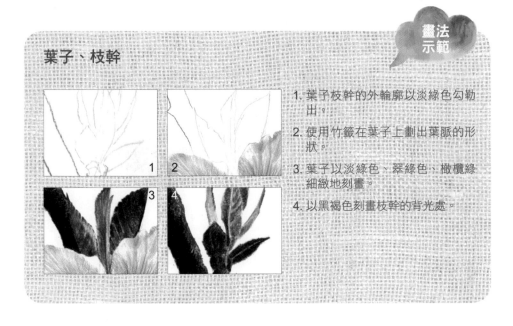

1. 葉子枝幹的外輪廓以淡綠色勾勒
出。

2. 使用竹籤在葉子上劃出葉脈的形
狀。

3. 葉子以淡綠色、翠綠色、橄欖綠
細緻地刻畫。

4. 以黑褐色刻畫枝幹的背光處。

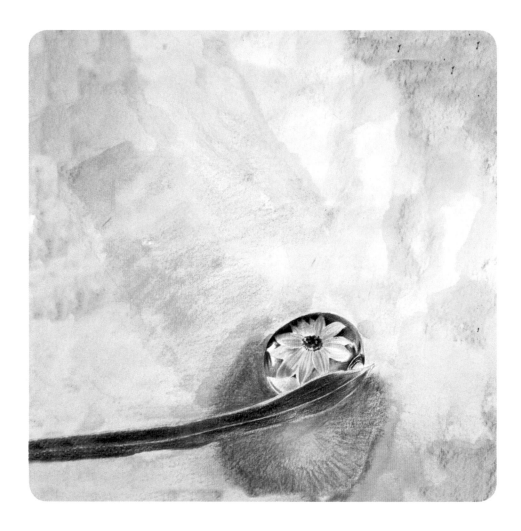

落花無言，人淡如菊

菊花樸實內斂，「人淡如菊」可謂一種境界，亦是一種人生的感悟。生活中從不缺乏刺激與激情，但是那只是一霎那之間，沒有人能無時無刻處於緊張興奮中而不倦怠，最後終將渴望歸於平淡，猶如平和淡定的菊花一般。

繪畫
重點

這幅畫的重點在於水溶背景，露水中的花朵、葉子的細
節，要將其色彩的變化以及立體感表現出來。勾畫時，
注意形體和結構的轉折變化，紋理走向要自然；刻畫花蕊的投影時，要注意
它們的明暗對比。

配色技巧：2B鉛筆

1 鉛筆草稿

將花和葉子的主要位置以 2B 鉛筆框
出來。

配色技巧：2B鉛筆

2 勾勒整體構圖

繼續使用 2B 鉛筆進一步將葉子
和花的細節仔細勾勒出來。

配色技巧： ● 黃色　　● 檸檬黃

3 色鉛筆勾勒線稿

先將鉛筆線以橡皮擦擦淡，並使用色
鉛筆再次勾勒線稿。將花的形狀和邊
緣以黃色、檸檬黃勾勒出來，注意畫
面構圖，定好精準的位置。

配色技巧： ● 黃色　　● 檸檬黃
　　　　　● 淡綠色　● 松柏綠色

4 平鋪背景

使用檸檬黃淡淡地平鋪一遍背景，接著以
黃色畫出顏色稍深之處，細緻勾勒畫面中
的所有線條，再以淡綠色、松柏綠色畫出
背景。

配色技巧：●葡萄紫　●藍紫色

5 刻畫花朵

　　花朵以葡萄紫、藍紫兩色平鋪一層顏色，由暗到亮進行漸層轉換。下筆要輕，避免留下尖銳的筆痕。

配色技巧：●葡萄紫　●藍紫色

6 水溶花朵

　　再次使用葡萄紫、藍紫兩色平鋪一層花朵，然後進行水溶的動作。勾畫時，注意紋理走向要自然。

配色技巧：○灰藍色

7 初畫葉子

　　先將鉛筆線以橡皮擦擦淡，並使用色鉛筆再次勾勒線稿。將葉子的形狀和邊緣用灰藍色勾勒出來，定好精確的位置。

配色技巧：⬤松柏綠色

8 刻畫葉子

　以松柏綠色將葉子暗部細節刻畫出來，注意受光面之最亮處要留得精準。

配色技巧：⬤鈷藍色

9 細畫葉子

　葉子暗部細節以鈷藍色刻畫出來，注意受光面之最亮處要留得精準。線條一定要細、密，不然很容易破壞葉子的質感。

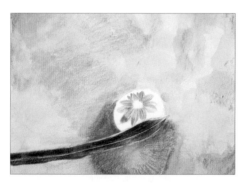

配色技巧：⬤黃色　⬤檸檬黃
　　　　　⬤淺灰色

10 初畫花瓣

　花瓣以黃色、檸檬黃、淺灰色淡淡地鋪上一層顏色，並簡單區分出花瓣的明暗。

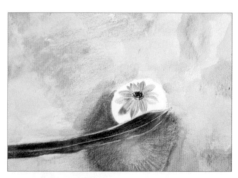

配色技巧：⬤黑褐色

11 刻畫花蕊

　花蕊部分使用黑褐色刻畫，注意不能畫得太僵硬。

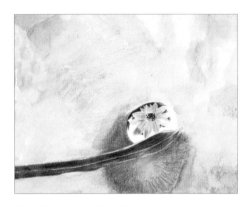

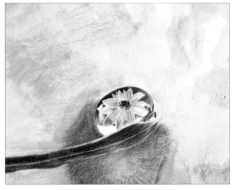

配色技巧： 銀灰色

12 細畫花蕊

　以銀灰色刻畫花蕊的背光處，與步驟11一樣，要注意不能畫得過於僵硬。

配色技巧： ●灰藍色　●淺灰色

13 畫花蕊投影

　花蕊的投影使用灰藍色、淺灰色刻畫，注意明暗對比。

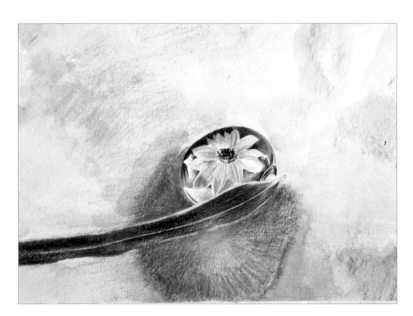

配色技巧： 淡黃色　●淺灰色

14 細緻刻畫葉子

　使用淡黃色、淺灰色幫葉子的亮部補色，留出受光面之最亮處。

Chapter 02
一花一世界

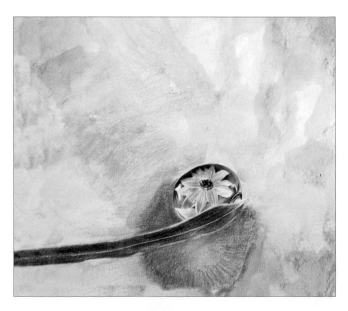

配色技巧： ●黑色　●葡萄紫

15 調整畫面，作品完成

　　背光部分以黑色、葡萄紫刻畫，表現出質感。豐富顏色，調整畫面，完成畫作。

畫法
示範

花蕊葉子

 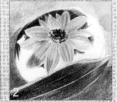
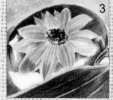 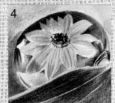

1. 將露珠的形狀和邊緣以黃色、檸檬黃勾勒出來，定好精確的位置。

2. 運用黑褐色、銀灰色刻畫花蕊的背光處，注意不能畫得太僵硬。

3. 花蕊的投影以灰藍色、淺灰色刻畫，注意明暗對比。

4. 使用淡黃色、淺灰色幫葉子的亮部補色，留出受光面之最亮處。

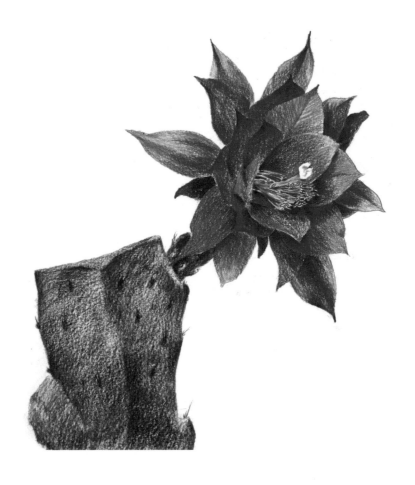

紅色寄語

仙人掌生長在遙遠的沙漠，沒有奇花的華麗高貴，沒有異草的綠
衣翠榮。她獨自生長、獨自堅強，用自己一身的尖刺修葺著自己
的防禦堡壘。

這幅畫的重點在於花的質感和仙人掌的細節表現。注意留
心觀察每一片花瓣的不同,邊緣線條要有變化,有輕有
重,花托的形狀要畫得精確;區分好仙人掌暗部和亮部的分界線,要畫清晰。

配色技巧:2B鉛筆

1 鉛筆草稿

　　將花和仙人掌的主要位置以 2B 鉛筆框
出來。

配色技巧:2B鉛筆

2 勾勒整體構圖

　　使用 2B 鉛筆將花和仙人掌的大概輪廓
確定好。

配色技巧:2B鉛筆

3 色鉛筆勾勒線稿

　　繼續使用 2B 鉛筆,進一步仔細勾勒出
仙人掌及花瓣的細節。

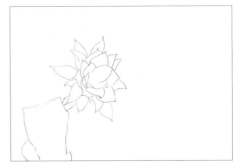

配色技巧:●大紅色　●松柏綠色

4 初畫花朵

　　將鉛筆擦輕,以大紅色描繪花朵,再以
松柏綠色描繪仙人掌的那一部分。

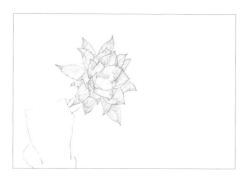

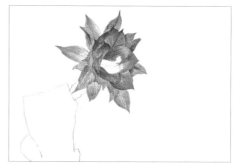

配色技巧：●朱紅色

5 初畫花瓣

以朱紅色開始平塗花瓣，下筆要輕，避免留下尖銳的筆痕。注意花托的形狀很纖細，手繪時要畫得仔細且精準。

配色技巧：●大紅色

6 刻畫花朵

運用大紅色開始細畫花朵，一點一點地開始加深。注意每一片花瓣的不同，邊緣線有變化、有輕有重，要仔細觀察。

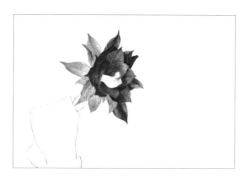

配色技巧：●深紅色

7 細畫花朵

花瓣的暗部以深紅色加深，手繪時留意每片花瓣暗部位置的顏色區分。

配色技巧：●朱紅色

8 區分花瓣明暗

邊緣花瓣的明暗利用朱紅色區分出來。

配色技巧：●深紫色

9 精畫花朵

　　花朵的最暗處使用深紫色刻畫，注意花瓣質感的呈現。

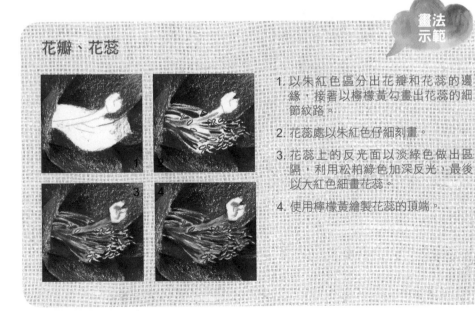

畫法
示範

花瓣、花蕊

1. 以朱紅色區分出花瓣和花蕊的邊緣，接著以檸檬黃勾畫出花蕊的細節紋路。

2. 花蕊處以朱紅色仔細刻畫。

3. 花蕊上的反光面以淡綠色做出區隔，利用松柏綠色加深反光；最後以大紅色細畫花蕊。

4. 使用檸檬黃繪製花蕊的頂端。

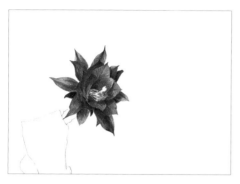

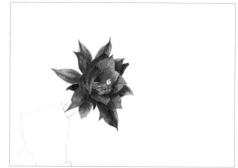

配色技巧：⬤檸檬黃　⬤朱紅色

10 刻畫花蕊

　花蕊的細節紋路以檸檬黃勾畫出，接著使用朱紅色開始刻畫花蕊。

配色技巧：⬤淡綠色　⬤松柏綠色
　　　　　　⬤大紅色

11 細畫花蕊

　花蕊上的反光面以淡綠色區隔開來，並利用松柏綠色加深反光，最後以大紅色細畫花蕊。

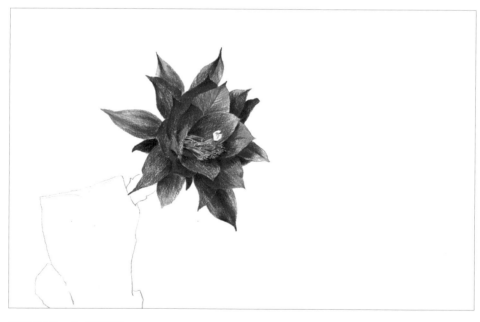

配色技巧：⬤檸檬黃

12 繼續細畫花蕊

　運用檸檬黃畫花蕊頂端的環境色，在花瓣上也會出現檸檬黃。

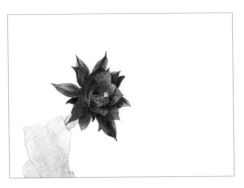

配色技巧： ● 紫紅色　● 土黃色
● 淡綠色

13 初畫仙人掌

　以紫紅色、土黃色、淡綠色定好仙人掌的基調。

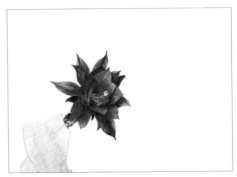

配色技巧： ● 松柏綠色

14 初畫枝幹

　枝幹先以松柏綠色刻畫。

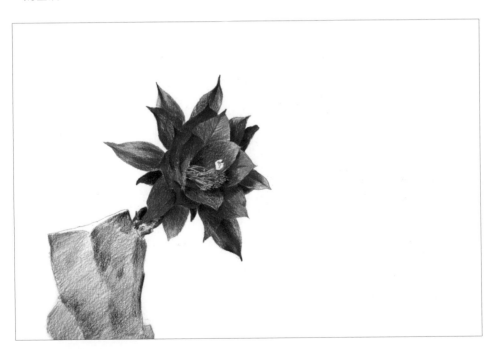

配色技巧： ● 紫紅色　● 土黃色

15 細畫枝幹

　仙人掌的切口處用紫紅色畫出，並以土黃色畫出仙人掌受光面之最亮處。區分好暗部及亮部，暗部和亮部的轉折處即明暗交界線，要畫清晰。

配色技巧：●紅褐色

16 畫環境色

　　運用紅褐色繪出仙人掌的環境色和漸層轉換色。

配色技巧：●松柏綠色

17 細畫仙人掌

　　以松柏綠色在原有基礎上加深顏色，細畫整個仙人掌。

配色技巧：●深紫色　●紫紅色

18 調整畫面，作品完成

　　仙人掌的刺以深紫色繪出，記得將色鉛筆削尖，仔細勾畫。最後使用紫紅色完善畫面，整體調整好，結束畫作。

Chapter 03

花開
分外香

時至花必開，花開香自來。

高雅矜持的紫荊花，綻放時自透著紫色的別致；

大朵大朵的玫瑰，是一捧醉人的溫柔；

石榴花嬌豔欲滴，釋放著火紅的熱烈；

一剪寒梅，傲立雪中，有暗香浮動；

亭亭者，玉蘭也，幽香陣陣為誰發。

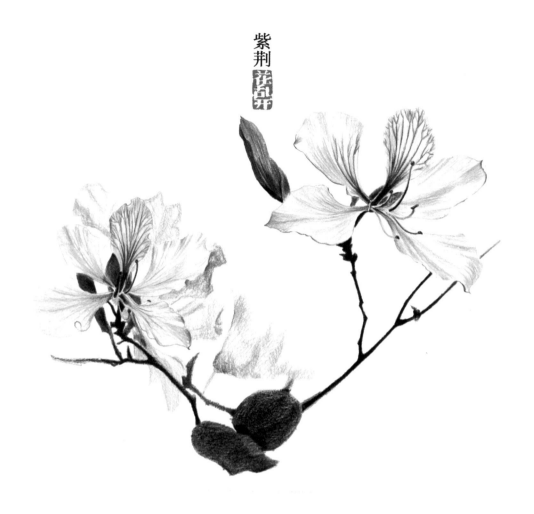

紫荊
花朵

紫荊盛開花朵似蝶

紫荊花聞春而綻，散發著淡淡的甜香，優雅美麗的花朵爬滿了枝頭，猶如一群翩翩起舞的紫色蝴蝶。歷史上亦有不少文人的詩作與紫荊花有關連。

「風吹紫荊樹，色與春庭暮。花落辭故枝，風回返無處。
　骨肉恩書重，漂泊難相遇。猶有淚成河，經天復東注。」
　── 唐 杜甫《得舍弟消息》

Chapter 03
花開分外香

繪畫
重點

這幅畫的重點在於紫荊花花瓣的細節。要將其色彩的變化
以及立體感表現出來，同時還要注意葉脈的走向。刻畫花
瓣時，花瓣底部形狀很纖細，手繪時要畫得仔細且精準。刻畫花瓣銜接部位和
花蕊時，兩者之間結構的轉折變化亦是刻畫重點，紋理走向要自然。

配色技巧：2B鉛筆

1 鉛筆草稿

　將花枝、花瓣的大概位置以 2B 鉛筆框
出來。

配色技巧：2B鉛筆

2 勾勒整體構圖

　仔細地勾畫出花朵的形狀和花枝的變
化。注意畫面構圖，定好精準的位置。

配色技巧：　淡黃色　●藍紫色

3 色鉛筆勾勒線稿

　先將鉛筆線以橡皮擦擦淡，並使用色鉛
筆再次勾勒線稿。將花的形狀和邊緣用
藍紫色勾勒出來，再以淡黃色勾勒出葉
子的花枝的外輪廓。務必仔細地將花枝
及花瓣的各種細節勾勒出來。

配色技巧：●葡萄紫

4 初畫花朵

　將花朵以葡萄紫淡淡地平鋪一遍顏色。

配色技巧：● 葡萄紫

5 細緻刻畫花瓣

運用葡萄紫細緻勾勒畫面中的所有線條，繼續使用葡萄紫刻畫花朵的投影、暗部和花蕊部分，由暗到亮進行漸層轉換。下筆要輕，避免留下尖銳的筆痕。

配色技巧：● 深紫色　● 群青藍
　　　　　● 紫紅色　○ 天藍色

6 刻畫葉脈

以群青藍、天藍兩色在花瓣上勾勒出顏色較深的不同顏色的葉脈，注意葉脈走向和大小變化。將花瓣根部用紫紅色、深紫色刻畫出，花瓣底部的形狀很纖細，手繪時要畫得仔細且精準。

配色技巧：○ 檸檬黃　● 深紫色　● 淡綠色　● 翠綠色

7 初畫花托、葉子

使用淡綠色、翠綠色勾畫花托、平鋪出葉子。花瓣和花托銜接的部位以及花蕊用深紫色勾勒出，接著以檸檬黃刻畫花瓣裡的顏色。注意結構轉折變化的勾畫，紋理走向要自然。

Chapter 03
花開分外香

配色技巧：●黑褐色
　　　　　○淡綠色
　　　　　●翠綠色
　　　　　●橄欖綠

8 細畫葉子、花枝

以淡綠色、翠綠色、橄欖綠
細緻刻畫葉子，並以黑褐色
刻畫花枝。花枝的邊緣部
分，細節要仔細地細膩刻
畫。下筆時切忌急躁，需要
耐心地一點一點輕輕鋪畫
開。

配色技巧：●深紅色　●黑褐色　●紅褐色　●鈷藍色

9 修花瓣、花枝

陰影背光部分以鈷藍色繪出。以黑褐色、紅褐色修整花枝。花瓣細節以深紅色修整，
將花瓣暗部細節刻畫出來，注意受光面之最亮處要留得精準。

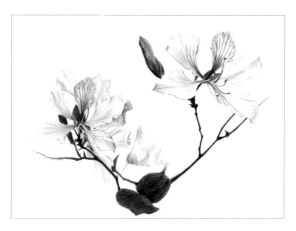

配色技巧：●鈷藍色　●葡萄紫

10 畫遠處花朵

運用葡萄紫透過下筆的力度和側峰（把筆斜過來用）來表現遠處虛化的花朵。背光部分以鈷藍色刻畫，表現出質感，豐富畫面色彩，調整畫面。

配色技巧：灰色卡紙

11 裁紙裁方

選用灰色卡紙，將卡紙裁方，在方形卡紙上用圓規畫出合適大小的圓形構圖，挖空。

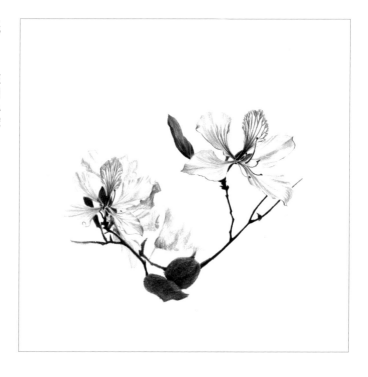

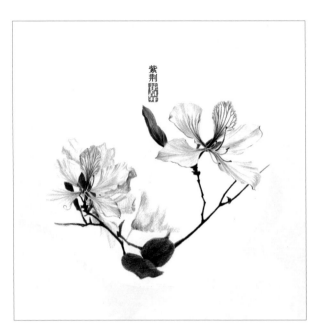

配色技巧：描紅

12 調整畫面，完成作品

題字建議可以使用電腦
打字選用宋體，輸出列
印後描紅上去，畫作完
成。

紫荊花

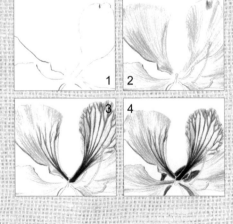

1. 將花瓣的形狀和邊緣以藍紫色勾勒出
 來。

2. 先用葡萄紫淡淡地平鋪一遍，再細緻
 勾勒畫面中的所有線條，花的投影、
 暗部和花蕊部分用葡萄紫刻畫，由暗
 到亮進行漸層轉換，下筆要輕，避免
 留下尖銳的筆痕。

3. 使用群青藍、天藍兩色在花瓣上勾勒出
 顏色較深的不同顏色的葉脈，注意葉脈
 走向和大小的變化，花瓣根部以紫紅
 色、深紫色刻畫出，花瓣底部的形狀很
 纖細，手繪時要畫得仔細且精準。

4. 以淡綠色、翠綠色勾畫花托，平鋪出
 葉子。花瓣和花托銜接的部位以及花
 蕊使用深紅色刻畫，花瓣裡面的顏色
 用檸檬黃刻畫。注意勾畫出結構的轉
 折變化，紋理走向要自然。

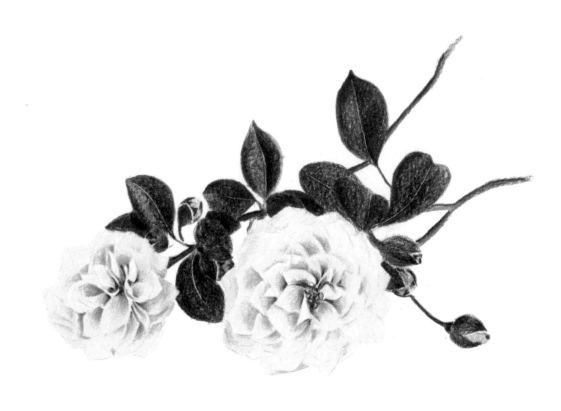

黃色溫柔

玫瑰花沒有「國色天香」的牡丹那樣豔麗，亦不似「出淤泥而不染」的荷花那樣清高。它有的只是最單純平凡的美麗與芳香，還有許許多多與愛情有關的精彩故事。層層花瓣緊緊包裹著淡黃色的花蕊，那是一種醉人的嫵媚與溫柔。

Chapter 03
花開分外香

繪畫
重點

這幅畫的重點在於玫瑰花的細節,要將其色彩的變化以及
立體感表現出來,刻畫玫瑰花的投影和暗部時,注意下筆
要輕,由暗到亮進行漸層轉換,不要留下尖銳的筆痕;勾畫玫瑰花的花蕊和暗
部時,要注意形體和結構的轉折變化,紋理走向要自然。

配色技巧:2B鉛筆

1 鉛筆草稿

　　將玫瑰花、花枝的主要位置以2B鉛筆框
出來。

配色技巧:2B鉛筆

2 勾勒整體構圖

　　繼續使用2B鉛筆,進一步將玫瑰花與花
枝的細節仔細勾勒出來,葉子的位置也
要確定下來。

配色技巧: ● 黃色　　● 松柏綠色

3 色鉛筆勾勒線稿

　　將鉛筆線以橡皮擦擦淡,並使用色鉛筆
再次勾勒線稿。將花的形狀和邊緣用黃
色勾勒出來,接著以松柏綠色勾勒出花
枝和葉子的輪廓。注意畫面構圖,定好
精準的位置。

配色技巧: ● 黃色　　● 松柏綠色
　　　　　 ● 檸檬黃

4 初畫花朵

　　先以檸檬黃淡淡地平鋪一遍顏色,再使用
黃色畫出顏色稍深之處,細緻勾勒畫面中
的所有線條。葉子和花枝用松柏綠色淡淡
地平鋪一遍,使之附著上一層顏色。

配色技巧：● 黃色

5 刻畫花朵

　　花朵的投影和暗部以黃色刻畫，由暗到
亮進行漸層轉換，下筆要輕，避免留下
尖銳的筆痕。

配色技巧：● 橘黃色

6 細畫花朵

　　使用橘黃色在玫瑰花上勾勒出顏色較深
的不同顏色的投影和暗部。注意投影的
走向和大小變化。

配色技巧：● 橘黃色　● 紅褐色

7 勾畫花朵

　　花蕊和花朵暗部以橘黃色及紅褐色勾勒出來。勾畫時，注意花
蕊的形體和結構的轉折變化，紋理走向要自然。

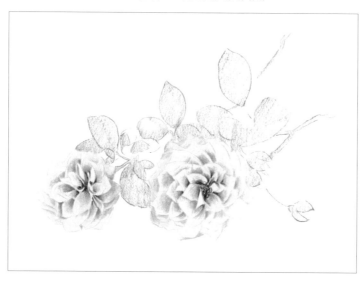

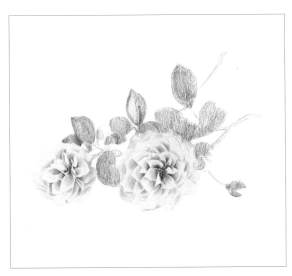

配色技巧： ● 松柏綠色

8 初畫葉子

　　使用牙籤在葉脈的紋路上劃一遍，使葉脈留出一條痕跡。接著以松柏綠色刻畫葉子，仔細繪製葉子的紋理和邊緣部分的細節。下筆時切忌急躁，需要耐心地一點點輕輕鋪畫開，這樣就可以留下一條淺色的葉脈。

配色技巧： ● 鈷藍色　● 翠綠色　○ 淺湖綠

9 刻畫葉子

　　將葉子暗部的細節用鈷藍色、翠綠色、淺湖綠刻畫出來，注意受光面之最亮處要留得精準。

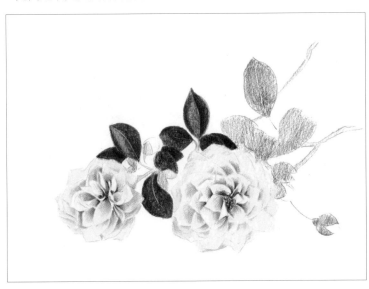

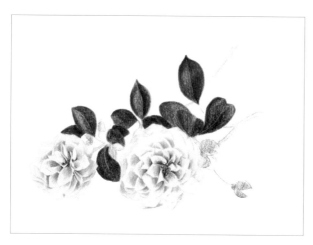

配色技巧：🔵 鈷藍色
🟢 翠綠色
🔘 淺湖綠

10 細畫葉子

　　參照步驟8和步驟9，繼續
刻畫其他葉子。線條一定
要細、密，不然很容易破
壞葉子的質感。

配色技巧：🟡 土黃色
🟤 橄欖綠

11 初畫花枝

　　以土黃色、橄欖綠
將花枝淡淡地鋪上
一層顏色，並簡單
地區分出花枝的明
暗。

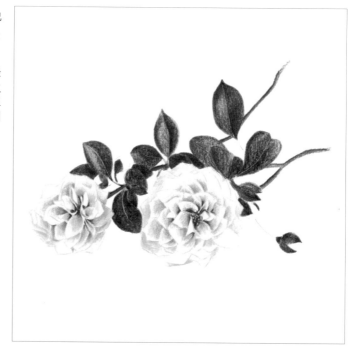

配色技巧：● 黑褐色　● 紅褐色
● 橄欖綠

12 調整畫面，完成作品

　　參照步驟4～步驟8，在花枝中再加入一個花蕾。花托和花枝連接部分以橄欖綠、紅褐色刻畫，注意花托的形狀很纖細，手繪時要畫得仔細且精準。使用紅褐色幫花枝的亮部補色，留出受光面之最亮處，呈現花枝的質感。豐富整體色彩，調整畫面，完成畫作。

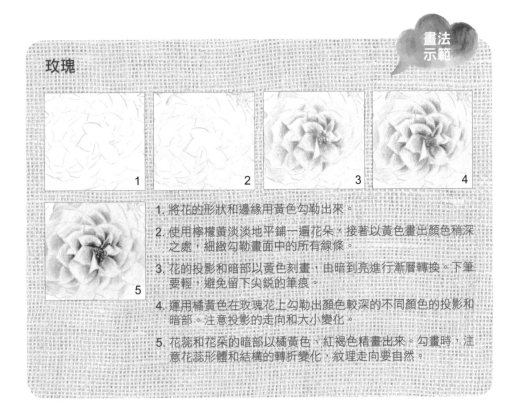

玫瑰

畫法
示範

1. 將花的形狀和邊緣用黃色勾勒出來。

2. 使用檸檬黃淡淡地平鋪一遍花朵，接著以黃色畫出顏色稍深之處，細緻勾勒畫面中的所有線條。

3. 花的投影和暗部以黃色刻畫，由暗到亮進行漸層轉換。下筆要輕，避免留下尖銳的筆痕。

4. 運用橘黃色在玫瑰花上勾勒出顏色較深的不同顏色的投影和暗部。注意投影的走向和大小變化。

5. 花蕊和花朵的暗部以橘黃色、紅褐色精畫出來。勾畫時，注意花蕊形體和結構的轉折變化，紋理走向要自然。

榴花初染

「五月榴花紅勝火」說的真是不錯。一朵朵的石榴花恰似一個個
燃燒的火炬，紅得嬌豔，紅得熱烈。鄉下的四合院裡，石榴樹碩
大的一片樹蔭自然就成了鄰里們聊天吃飯的好去處了。

Chapter 03
花開分外香

繪畫重點

這幅畫的重點在於花瓣的色彩變化。既要將其豐富的色彩表現出來，又要讓各顏色漸層轉換銜接自然。一幅好的作品不可缺少細節的刻畫。刻畫石榴花花瓣的投影、暗部和花蕊部分時，由暗到亮進行漸層轉換，下筆要輕，要注意畫面的主次關係。石榴花是主重心，需重點刻畫，要表現出虛實關係。

配色技巧：2B鉛筆

1 鉛筆草稿

　　將葉片、花束、莖的主要位置以 2B 鉛筆框畫出來。

配色技巧：2B鉛筆

2 勾勒整體構圖

　　繼續使用 2B 鉛筆，仔細勾勒出葉片、花束、莖的細節，葉片上的紋理也要確定下來。

配色技巧：●朱紅色　●松柏綠色

3 色鉛筆勾勒線稿

　　先將鉛筆線以橡皮擦擦淡，並使用色鉛筆再次勾勒線稿。將花的形狀和邊緣用朱紅色、松柏綠色勾勒出來，接著以松柏綠色勾勒出葉片以及莖的外輪廓。勾勒的同時，要留心畫面構圖，定好精準的位置。

配色技巧：●朱紅色　●松柏綠色

4 初畫花束

　　使用朱紅色、松柏綠色將花束淡淡地平鋪一遍顏色。由粗入細，好的底色會讓後面的刻畫事半功倍。

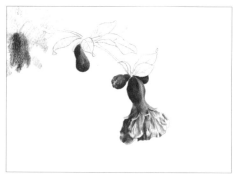

配色技巧：●朱紅色

5 精畫花朵

　花瓣、花瓣的投影、暗部和花蕊部分以朱紅色刻畫，由暗到亮進行漸層轉換。下筆要輕，避免留下尖銳的筆痕。

配色技巧：●大紅色

6 刻畫花瓣

　花瓣的亮部以大紅色進行刻畫。為了呈現出花瓣的柔和，須注意漸層轉換的銜接要自然。

配色技巧：●大紅色

7 細畫花瓣

　使用大紅色刻畫花瓣暗部，整體深入刻畫花瓣。

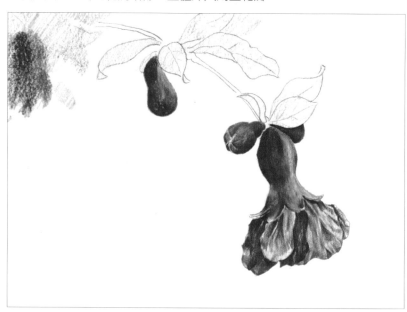

配色技巧： ●朱紅色　●藍紫色

8 畫花瓣暗部

將花瓣的暗部用藍紫色加重。當藍紫色加朱紅色會顯現出近似發黑的顏色，適合用於繪製暗部，可以使畫面更有層次。同時要注意畫面的主次關系，石榴花是畫面的中心，需要重點刻畫，還要表現出遠近虛實關係。

配色技巧： ●淡綠色

9 畫葉片亮部

將葉片的亮部用淡綠色鋪上顏色。邊緣顏色重，中間顏色輕。

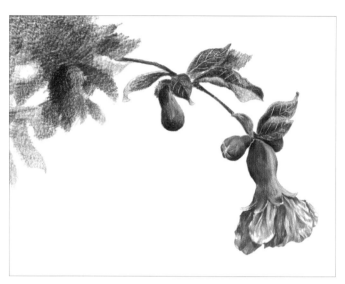

配色技巧：● 鈷藍色
　　　　　● 松柏綠色

10 加深暗部

　葉片的暗部以松柏綠色加深，注意近實遠虛。接著使用鈷藍色將幾片葉子的受光面進行上色處理，使畫面冷暖平衡。注意葉片上兩種顏色的漸層轉換銜接，盡量自然柔和。

配色技巧：● 黑褐色

11 刻畫花莖

　花莖的部分以黑褐色刻畫。手繪時注意，需呈現出莖的粗細變化和色彩的輕重變化。

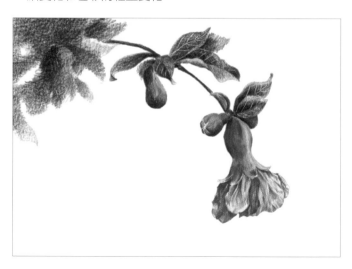

Chapter 03
花開分外香

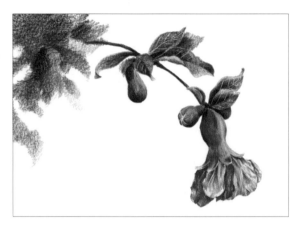

配色技巧：⬤ 黑褐色
　　　　　⬤ 鈷藍色

12 調整畫面，完成作品

　　使用黑褐色、鈷藍色整體調整花莖，加重其暗面和反光面，表現出質感和遠近虛實關係。調整畫面，豐富畫面色彩，完成畫作。

畫法
示範

石榴花

1. 以朱紅色勾勒線稿，注意畫面構圖，勾勒的同時也要確定好精確的花朵輪廓和位置。花朵以朱紅色淡淡地平鋪一遍顏色，由粗入細，好的底色會讓後面的刻畫事半功倍。

2. 花瓣、花瓣的投影及暗部和花蕊部分以朱紅色刻畫，由暗到亮進行漸層轉換。下筆要輕，避免留下尖銳的筆痕。

3. 花瓣的亮部和暗部使用大紅色進行刻畫，要注意表現出花瓣的柔和，漸層的銜接要自然。

4. 使用藍紫色將花瓣的暗部加重，當藍紫色加朱紅色會顯現出近似發黑的顏色，適合用於暗部，可以使畫面層次更多。同時要注意畫面的主次關係，石榴花是畫面的中心，需要重點刻畫，並留意虛實關係。

玉蘭花開

春天生機盎然，四處充滿鳥語花香，其中一抹清新的淡雅是不是覺得十分熟悉呢？玉蘭花清香陣陣，沁人心脾，外形極似蓮花，盛開時，花瓣展向四方，使花園一片幽然美好，難怪是許多人美化庭院的首選。

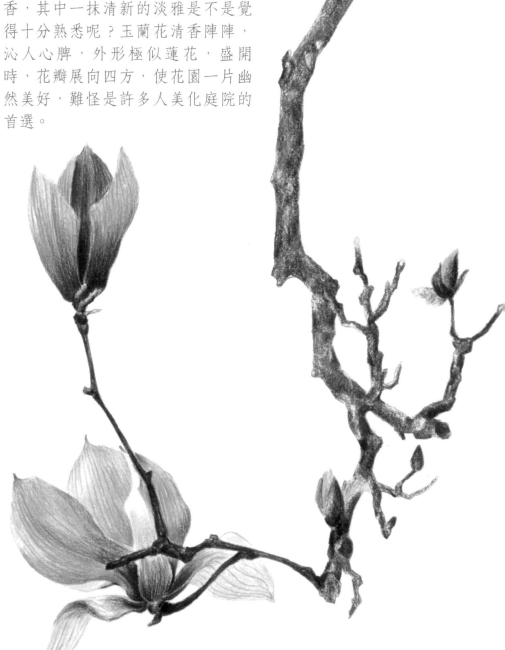

Chapter 03
花開分外香

這幅畫的重點在於玉蘭花的細節,要將其顏色的變化和沁人心脾的一面表現出來。同時還要精緻刻畫花瓣細節,表現出玉蘭花的質感。

配色技巧:2B鉛筆
1 鉛筆草稿
先在紙上以 2B 鉛筆定出玉蘭花的大概位置。

配色技巧:2B鉛筆
2 勾勒整體構圖
使用 2B 鉛筆畫出玉蘭花大致的輪廓。

配色技巧:2B鉛筆
3 勾勒線稿
繼續使用 2B 鉛筆,進一步仔細勾勒出花枝和花朵的細節。

配色技巧: ●紅褐色 ●淡綠色 ●粉色
4 初畫花束
以紅褐色、淡綠色、粉色勾勒線稿,將玉蘭花的形狀和邊緣勾勒出來,定好精確的位置,花托的形狀很纖細,要仔細描繪,同時要注意整體畫面構圖。

配色技巧：⬤粉色

5 刻畫花束

　用粉色將兩朵花的花瓣都細細平鋪出來，注意花瓣轉折位置，漸層轉換的銜接要自然。

配色技巧：⬤葡萄紫

6 畫花瓣

　以葡萄紫勾畫出花瓣顏色較深的不同顏色的部分，注意花瓣走向和大小的變化。

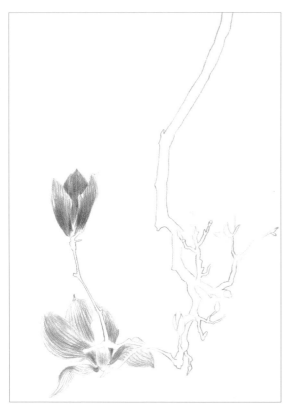

配色技巧：⬤紫紅色

7 細緻刻畫花束

　玉蘭花的亮面部分使用紫紅色勾畫出，繪製時，注意玉蘭花的形體和結構的轉折變化，紋理走向要自然。

配色技巧：● 藍紫色

8 平鋪花瓣

花瓣以藍紫色輕輕地鋪一遍，使之附著上一層顏色，細節要精緻刻畫。下筆時切忌急躁，需要耐心地一點點輕輕鋪畫開。

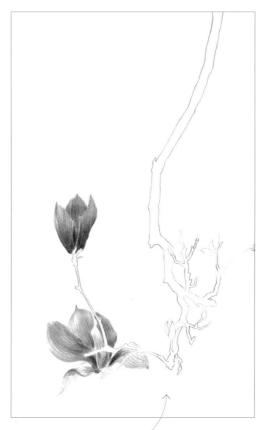

配色技巧：● 玫瑰紅

9 畫花瓣暗部

運用玫瑰紅將花瓣鋪上淡淡的顏色，同時刻畫出花瓣的暗部細節，注意最亮點要留得精準。

配色技巧：● 紫紅色

10 畫暗部細節

花瓣暗部細節用紫紅色刻畫出來，注意受光面之最亮處要留得精準。下筆一定要細、密，不然很容易破壞玉蘭花花瓣的質感。

配色技巧：● 藍紫色

11 區分花瓣明暗

　使用藍紫色區分出花瓣的明暗。

配色技巧：● 紅褐色
　　　　　 ● 深灰色

12 初畫花枝

　玉蘭花的花枝以紅褐色平塗，接著以深灰色刻畫花枝的背光處，同時要畫出精美的花瓣紋理。花枝的受光部分，繪製時要注意不能畫得太僵硬。

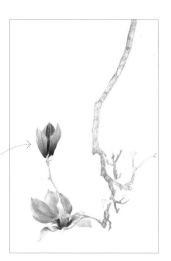

畫法
示範

玉蘭花

1

2

3

4

5

6

1 使用粉色勾勒線稿，將玉蘭花的形狀和邊緣勾勒出來，定好精確的位置。

2 將玉蘭花的花瓣以粉色細細平鋪出來，注意畫面的轉折位置，漸層的轉換銜接要自然。

3 花瓣顏色較深的不同顏色的部分用葡萄紫勾勒出。

4 以紫紅色勾勒出玉蘭花的亮面部分，勾畫時，注意玉蘭花的形體和結構的轉折變化，花瓣走向和大小的變化，紋理走向要自然。

5 花瓣以藍紫色輕輕地平鋪一遍，使之附著上一層顏色，精緻刻畫細節，下筆時切忌急躁，需要耐心地輕輕鋪畫開來。

6 將花瓣暗部細節以紫紅色刻畫出來，注意受光面之最亮處要留得精準，線條一定要細、密，不然很容易破壞玉蘭花花瓣的質感。

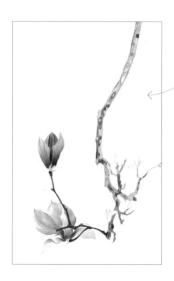

配色技巧：● 深紅色

13 畫花枝暗部

　花枝的暗部以深紅色補色，區隔出明暗變化。

配色技巧：● 深紫色
　　　　　● 黑褐色

14 細畫花枝

　運用黑褐色畫出花枝的明暗，突顯出亮色之處，接著以深紫色刻畫背光部分，表現出質感，豐富顏色。

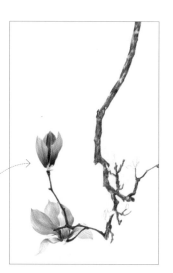

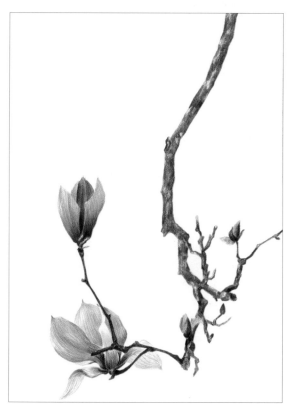

配色技巧：● 土黃色　　● 黑褐色
　　　　　● 橄欖綠

15 調整畫面，完成作品

　以橄欖綠畫出含苞待放的花苞。玉蘭花的枝幹、花苞及花托的質感則以黑褐色和土黃色表現。豐富畫面色彩，微調畫面，完成畫作。

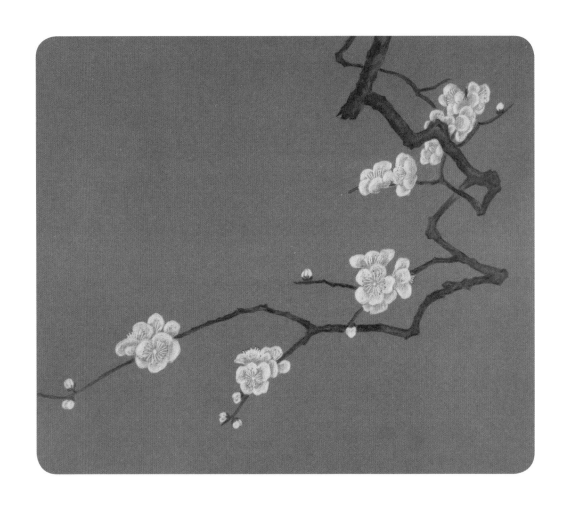

一剪梅

「遙知不是雪，為有暗香來。」梅是四君子之一，盛開在令人畏懼的寒冬，典雅、孤冷、高潔、堅貞。梅花還可提取芳香精油，據清趙學敏《本草綱目拾遺》記載：「海澄人善蒸梅及薔薇露，取之如燒酒法，每酒一壺滴露少許便芳香。」

繪畫
重點

這幅畫的重點在於如何描繪梅花的清新淡雅，要將其色彩的變化以及立體感表現出來。區分好梅花花瓣與花枝的亮部與暗部，暗部要細緻刻畫。花瓣要有亮部、灰部、暗部，注意筆觸不能畫得太僵硬，方能呈現質感。

配色技巧：2B鉛筆

1 鉛筆草稿

將花枝、花束大概的位置以 2B 鉛筆勾畫出來。

配色技巧：2B鉛筆

2 勾勒整體構圖

以 2B 鉛筆將花枝、花束的大致輪廓畫出來，注意整體畫面構圖。

配色技巧：2B鉛筆

3 精畫鉛筆線稿

繼續使用 2B 鉛筆精確地畫出梅花與花枝的形狀。

配色技巧：● 黑褐色

4 初畫花枝

用橡皮擦把鉛筆線擦淺，接著使用黑褐色色鉛筆勾勒花枝線稿，定好精確的位置。

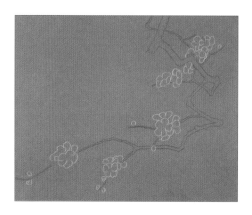

配色技巧：⚪白色

5 初畫梅花

　花的輪廓和花瓣部分以白色刻畫，下筆
要輕，避免留下尖銳的筆痕。

配色技巧：⚫鈷藍色

6 刻畫花枝

　使用鈷藍色在花枝上勾勒出深淺不一的
顏色，注意花枝走向和大小的變化。

配色技巧：⚫黑褐色

7 細畫花枝，營造明暗

　花枝的明暗兩面以黑褐色勾勒出來。勾畫時，需留意花
枝的形體和結構轉折變化，紋理走向要自然。

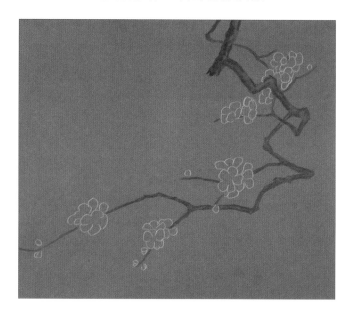

Chapter 03
花開分外香

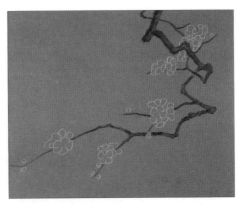

配色技巧：● 藍紫色

8 繼續細畫花枝

花枝使用藍紫色輕輕地鋪一遍，使之附著上一層顏色。接著，繼續使用藍紫色細緻刻畫花枝暗部，注意紋理和邊緣部分，精緻刻畫細節。下筆時切忌急躁，需要耐心地輕輕鋪畫開。

配色技巧：● 黑褐色

9 畫花枝暗部

將花枝暗部的細節用黑褐色刻畫出來，注意受光面之最亮處要留得精準。

花枝

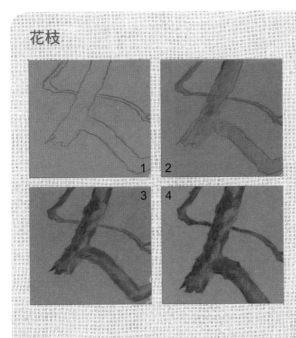

1. 以黑褐色色鉛筆勾勒花枝線稿。定好精確的位置。

2. 使用鈷藍色在花枝上勾勒出深淺不一的顏色，注意花枝走向和大小變化。

3. 花枝的明暗兩面以黑褐色勾勒出來，勾畫時，注意花枝的形體和結構轉折變化，紋理走向要自然。

4. 花枝使用藍紫色輕輕地鋪一遍，使之附著上一層顏色，繼續使用藍紫色細緻地刻畫花枝暗部，注意紋理和邊緣部分的細節。下筆時切忌急躁，需要一點一點地輕輕鋪畫開。運用黑褐色將花枝暗部細節刻畫出來，注意受光面之最亮點要留得精準。

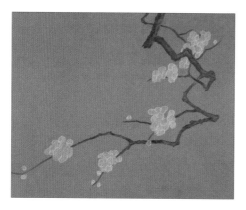
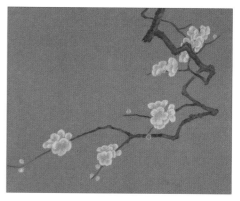

配色技巧：◯白色

10 刻畫梅花

　　花瓣以白色輕輕地鋪一遍，線條一定要細、密，不然很容易破壞花瓣的質感。

配色技巧：◯白色

11 細畫梅花，營造明暗

　　使用白色將花瓣的亮部提亮，淡淡地鋪上一層顏色，簡單區分出花瓣的明暗。

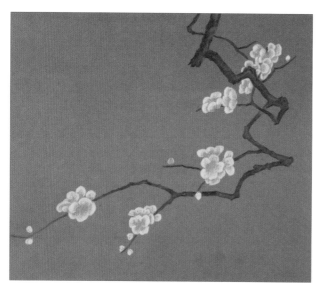

配色技巧：◯白色

12 畫梅花暗部

　　花瓣的背光處以白色刻畫，仔細畫出花瓣暗部的細節，受光面之最亮處要留得精準。花瓣要有亮、灰、暗，漸層融合不能畫得太僵硬，方能保留質感。

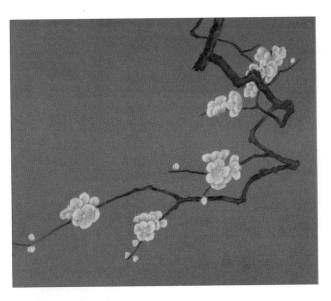

配色技巧： ⚪ 白色

13 畫花蕊

　　使用白色幫花瓣亮部補色，留出受光面之最亮處，將
色鉛筆削尖，畫出花蕊。

配色技巧： ⚫ 深紫色
　　　　　　 🔵 鈷藍色

14 細畫花蕊、花枝

　　花蕊頭部以深紫色點
出，運用鈷藍色刻畫花
枝的背光部分，表現出
花枝的質感。

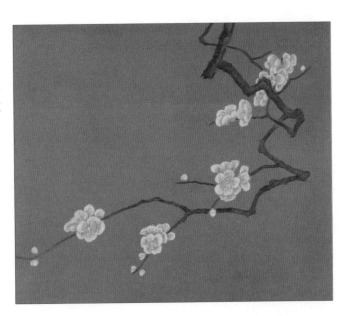

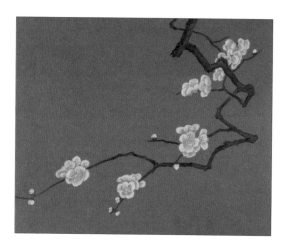

配色技巧：● 深紫色　● 鈷藍色
　　　　　● 翠綠色

15 調整畫面，完成作品

以翠綠色、鈷藍色、深紫色幫花
枝亮部補色，留出受光面之最亮
處，表現出質感。豐富畫面色彩，
微調畫面，完成畫作。

梅花

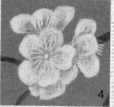

1. 花的輪廓和花瓣部分以白色刻畫。
 下筆要輕，避免留下尖銳的筆痕。
 注意花托的形狀很纖細，手繪時要
 畫得仔細且精準。

2. 花瓣用白色輕輕地鋪一遍色，線條
 一定要細、密，不然很容易破壞花
 瓣的質感。

3. 使用白色將花瓣的亮部提亮，淡淡
 地鋪上一層顏色，並簡單區分出花
 瓣的明暗。用白色刻畫花瓣的背光
 處，刻畫出花瓣暗部細節，受光面
 之最亮處要留得精準。花瓣要有
 亮、灰、暗，注意營造層次變化。

4. 以白色幫花瓣亮部補色，留出受光
 面之最亮處，將色鉛筆削尖，畫出
 花蕊。

5. 花蕊頭部使用深紫色點出，表現出
 花蕊的質感，豐富顏色，調整整體
 畫面。

Chapter 04

我是
小花匠

典雅又晶瑩剔透的玻璃瓶裡，插著一束乾淨的花。

蘭花草舒展著它的枝條，鳶尾花默默地開了，淡淡的藍色清新自然。

紅梅幽然默許，訴說著易逝的韶華。

秋天到了，海棠落了一個小果子，那是秋日的私語？

金黃色的太陽花，插在瓶子裡依舊絢爛奪目。

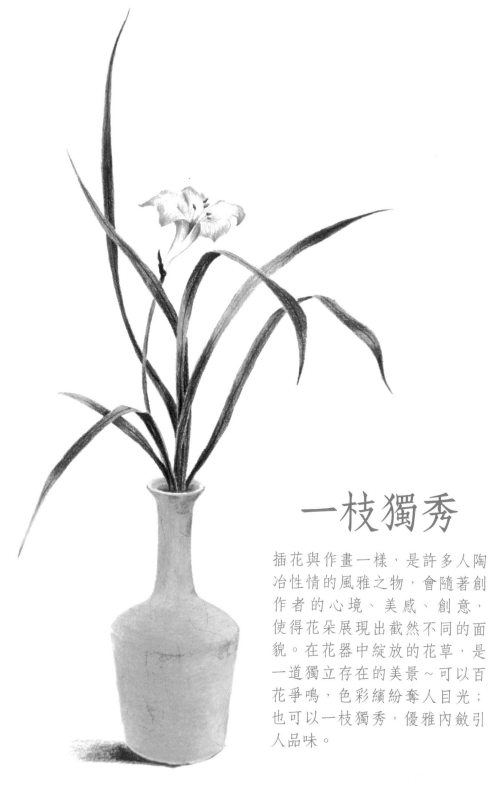

一枝獨秀

插花與作畫一樣，是許多人陶冶性情的風雅之物，會隨著創作者的心境、美感、創意，使得花朵展現出截然不同的面貌。在花器中綻放的花草，是一道獨立存在的美景～可以百花爭鳴，色彩繽紛奪人目光；也可以一枝獨秀，優雅內斂引人品味。

Chapter 04
我是小花匠

配色技巧：2B鉛筆
1 鉛筆草稿
　將花枝、花瓶的主要位置以 2B 鉛筆框出來。

配色技巧：2B鉛筆
2 構圖打搞
　使用 2B 鉛筆把花枝、花、葉子的位置確定下來，同時確定花瓶的具體位置。

這幅畫的重點在於瓶子，因為是瓷器，所以要特別注重質感的營造，繪製時要仔細勾勒出花瓶的紋理和投影。

配色技巧：2B鉛筆
3 精畫鉛筆線稿
　繼續使用 2B 鉛筆，仔細勾勒出花枝、葉子、花、花瓶的各處細節。

配色技巧：●葡萄紫　◐淺湖綠　◑松柏綠色

4 色鉛筆勾勒線稿
　先將鉛筆線以橡皮擦擦淡，並使用色鉛筆再次勾勒線稿。用淺湖綠將花瓶的形狀和邊緣勾勒出來，花的形狀和邊緣則以葡萄紫勾勒出來，接著以松柏綠色勾勒出葉子的輪廓。注意畫面構圖，定好精準的位置。

配色技巧：⚪ 黃色

⚫ 葡萄紫

5 刻畫花束

花朵以葡萄紫淡淡地平鋪一遍，勾勒出花朵的形狀和邊緣，細膩地繪製畫面中的所有線條。花蕊的亮部和暗部運用黃色繪出。

配色技巧：⚪ 淡綠色　⚫ 松柏綠色

6 初畫葉子

葉子的顏色用淡綠色淺淺地畫出，留意由暗到亮的漸層銜接，接著以松柏綠色勾勒出葉子的輪廓，下筆要輕，避免留下尖銳的筆痕。

配色技巧：⚫ 鈷藍色　⚫ 松柏綠色

7 加深葉子

葉子的暗部使用鈷藍色及松柏綠色加深，由深到淺漸層銜接轉換。

配色技巧： ●淡綠色

●松柏綠色

8 畫葉莖

葉莖以淡綠色、松柏綠色
畫出，再畫出葉子的投
影。

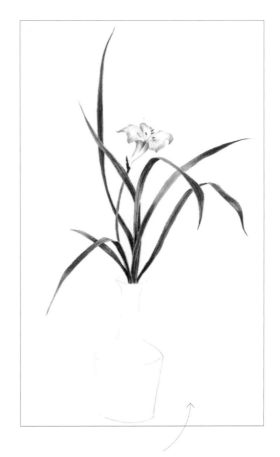

配色技巧： ●紅褐色　●深灰色

9 細畫枝條

使用深灰色在枝條上淡淡地鋪一層顏色，
再以紅褐色畫出枝條暗部。

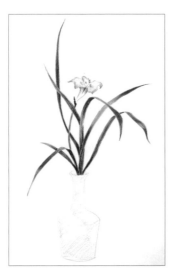

配色技巧： ●黃色

10 初畫花瓶

花瓶的顏色使用黃色淡淡地畫出，注意留出受光面之
最亮處。

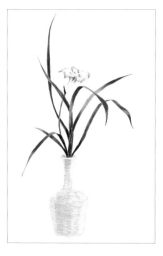

配色技巧： 灰藍色

● 鈷藍色

松柏綠色

12 細畫花瓶

運用灰藍色、鈷藍色、松柏綠色由深到淺畫出花瓶的漸層銜接。

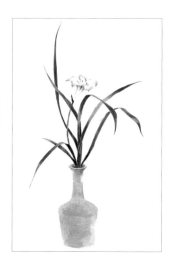

配色技巧： 灰藍色

淺湖綠

11 加深花瓶

花瓶的灰部和暗部以灰藍色、淺湖綠加深。

畫法
示範

花瓶

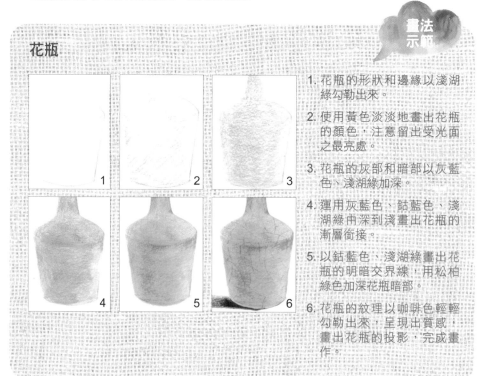

1. 花瓶的形狀和邊緣以淺湖綠勾勒出來。

2. 使用黃色淡淡地畫出花瓶的顏色，注意留出受光面之最亮處。

3. 花瓶的灰部和暗部以灰藍色、淺湖綠加深。

4. 運用灰藍色、鈷藍色、淺湖綠由深到淺畫出花瓶的漸層銜接。

5. 以鈷藍色、淺湖綠畫出花瓶的明暗交界線，用松柏綠色加深花瓶暗部。

6. 花瓶的紋理以咖啡色輕輕勾勒出來，呈現出質感；畫出花瓶的投影，完成畫作。

Chapter 04
我是小花匠

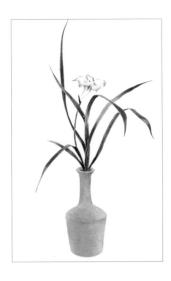

配色技巧：●黑褐色　　●鈷藍色
　　　　　　○淺湖綠　　●松柏綠色

13 精畫暗部

以鈷藍色、淺湖綠畫出花瓶的明暗交界線，接著以松柏綠色加深花瓶暗部，再使用黑褐色畫出花瓶的投影。

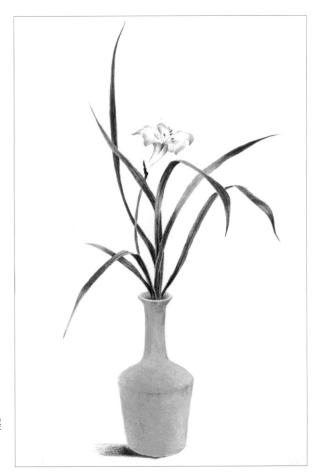

配色技巧：●咖啡色

14 調整畫面，完成作品

花瓶的紋理以咖啡色輕輕勾勒出來，呈現出質感，完成畫作。

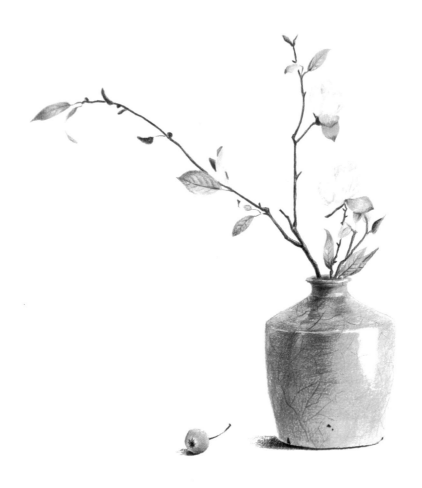

一葉知秋

花開無言，葉落無聲，風過無影，水逝無痕。剛摘下來的海棠果，
粉青的汝窯，不合時節的秋海棠，讓人感受到一絲絲秋日的寧靜。
若有來生，我願為樹，一葉之靈，窺盡全秋。

Chapter 04
我是小花匠

繪畫
重點

這幅畫的重點在於瓶子,因為是瓷器,所以如何表現出其質地格外重要。
若想要完美的展現花瓶質感,手繪時必須將花瓶的亮部、暗部以及投影部
分做好區分,仔細鉤勒出花瓶的紋理是一大關鍵。

配色技巧:2B鉛筆
1 鉛筆草稿

將花枝、花瓶的主要位置以 2B
鉛筆框出來。

配色技巧:2B鉛筆
2 勾勒整體構圖

使用 2B 鉛筆將花枝、花、葉子、果子的
位置確定下來;花瓶的具體位置也於此
時底定。

配色技巧:2B鉛筆
3 精畫鉛筆線稿

繼續使用 2B 鉛筆精化線稿,
仔細勾勒出花枝、葉子、花以
及花瓶的細節。

配色技巧: ● 淡綠色　● 淺湖綠　● 深灰色
4 色鉛筆勾勒線稿

先用橡皮擦將鉛筆線擦淡,再以色鉛筆勾勒線
稿。將花、花瓶的形狀和邊緣用淺湖綠色勾勒
出來,接著使用深灰色勾勒花枝的外輪廓,葉
子的輪廓則以淡綠色勾勒。定好精確的位置,
注意畫面構圖。

配色技巧： 粉白色

5 初畫秋海棠

將花束以粉白色淡淡地平鋪一遍。

配色技巧： 檸檬黃　淺碧玉

6 刻畫秋海棠

花朵顏色深一點的地方使用檸檬黃色，細緻勾勒畫面中的所有線條。接著，以淺碧玉畫出花托。

配色技巧： 銀灰色

7 畫花的暗部

花的暗部運用銀灰色畫出。

配色技巧： 檸檬黃　●淡綠色

8 初畫葉子

用淡綠色及檸檬黃色淡淡地畫出葉子的顏色，由暗到亮進行漸層轉換。下筆要輕，避免留下尖銳的筆痕。

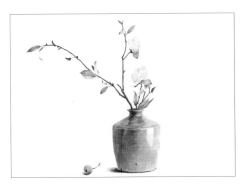

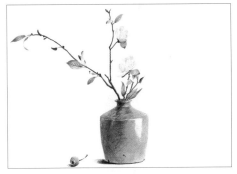

配色技巧：●黑褐色　●紅褐色

17 細畫果子

　　果子尾端之處用紅褐色細畫，接著再以黑褐色畫出果子的投影和果蒂。

配色技巧：●深灰色

18 調整畫面，完成作品

　　用深灰色輕輕勾勒出花瓶的紋理，表現出其質感。檢視細節，完成作品。

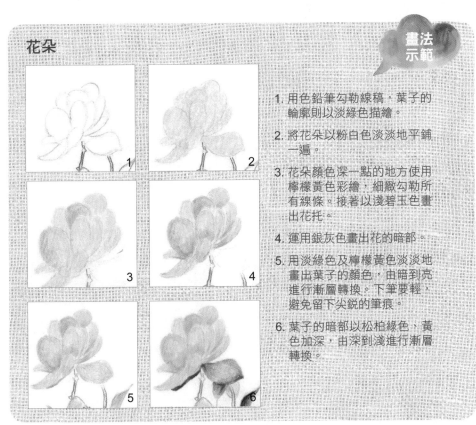

花朵

畫法示範

1. 用色鉛筆勾勒線稿，葉子的輪廓則以淡綠色描繪。

2. 將花朵以粉白色淡淡地平鋪一遍。

3. 花朵顏色深一點的地方使用檸檬黃色彩繪，細緻勾勒所有線條。接著以淺碧玉色畫出花托。

4. 運用銀灰色畫出花的暗部。

5. 用淡綠色及檸檬黃色淡淡地畫出葉子的顏色，由暗到亮進行漸層轉換。下筆要輕，避免留下尖銳的筆痕。

6. 葉子的暗部以松柏綠色，黃色加深，由深到淺進行漸層轉換。

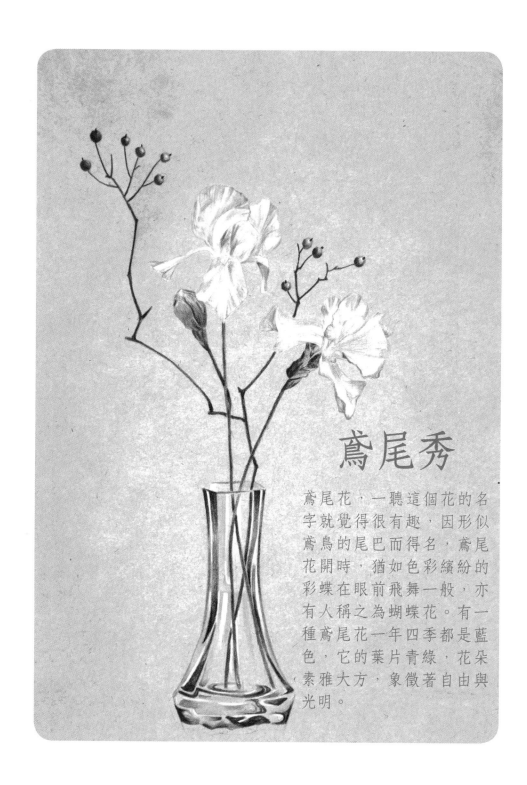

鳶尾秀

鳶尾花，一聽這個花的名字就覺得很有趣，因形似鳶鳥的尾巴而得名，鳶尾花開時，猶如色彩繽紛的彩蝶在眼前飛舞一般，亦有人稱之為蝴蝶花。有一種鳶尾花一年四季都是藍色，它的葉片青綠，花朵素雅大方，象徵著自由與光明。

Chapter 04
我是小花匠

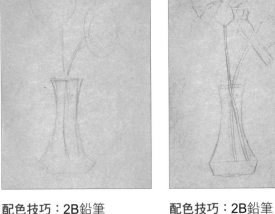

繪畫重點

這幅畫的重點在於玻璃瓶和鳶尾花的細節刻畫，要將其顏色的轉換和體積感呈現出來，同時要注意構圖。

配色技巧：2B鉛筆
1 鉛筆草稿
　將花枝、花束、花瓶的主要位置以2B鉛筆框出來。

配色技巧：2B鉛筆
2 勾勒整體構圖
　花枝、花束、花瓶的主要位置以2B鉛筆明確地定出來。

配色技巧：2B鉛筆
3 精畫鉛筆線稿
　使用2B鉛筆畫出鳶尾花的概況，勾勒出花枝的輪廓。定好精確的位置，以2B鉛筆勾勒花枝線稿。注意整體畫面構圖。

配色技巧： 翠綠色
深灰色
4 初畫花枝
　花枝線稿以深灰色及翠綠色勾勒，定好精確的位置。

配色技巧：⚪白色

5 初畫藍花

運用白色刻畫藍花，由暗到亮進行漸層銜接轉換，下筆要輕，避免留下尖銳的筆痕。

配色技巧：🔵天藍色

6 刻畫花瓣

以天藍色在花上勾畫出顏色深淺不一的邊框，注意花瓣走向和大小的變化。

配色技巧：⚫群青藍　🔵湖藍色

7 區分明暗面

鳶尾花的明暗部分以湖藍色、群青藍勾畫出，勾畫時須注意形體和結構的轉折變化，紋理走向要自然。

配色技巧：🔵紅褐色　⚫群青藍　🟣葡萄紫
　　　　　🟢橄欖綠

8 細畫藍花

花瓣背光面使用葡萄紫輕輕鋪一遍色，接著以群青藍仔細刻畫花的背光面，注意紋理和邊緣部分，精緻刻畫細節。下筆時切忌急躁，耐心地一點一點輕輕鋪畫開。花托和花枝的連接部分以橄欖綠、紅褐色刻畫，注意花托的形狀很纖細，手繪時要畫得仔細且精準。

配色技巧：⚪黃色 ⚫紅褐色

9 畫花托

　花托使用黃色鋪上淡淡的顏色，接著
以紅褐色將其暗部細節刻畫出來。注
意受光面之最亮處要留得精準。

配色技巧：🟠橘黃色 ⚫紅褐色

10 畫果實

　運用橘黃色細密地排線，平塗果實。果實的暗部顏色和暗部細節以紅褐色刻畫出
來，注意受光面之最亮處要留得精準。線條一定要細、密，不然很容易破壞果實的
質感。

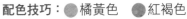

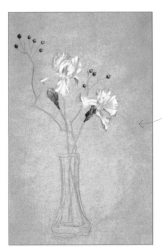

配色技巧：⚫咖啡色

11 刻畫花枝

　花枝以咖啡色淡淡地鋪上
一層顏色，簡單區分出花
枝的明暗。

配色技巧：⚫深灰色

12 初畫花瓶

　花瓶的背光部分以深灰色
畫出，留出受光部分，注
意不能畫得太僵硬。

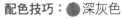

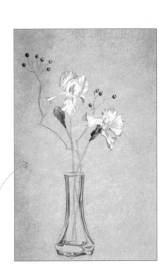

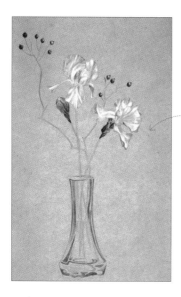

配色技巧： 淺灰色

13 刻畫花瓶

　　使用淺灰色刻畫出玻璃花瓶的灰面。留出受光面之最亮處，表現出質感。

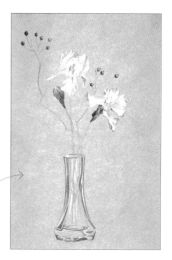

配色技巧： 白色

14 細畫花瓶

　　運用白色畫出花瓶的最亮處。

畫法示範

花瓶

1. 以深灰色勾勒花瓶線稿，定好精確的位置。

2. 花瓶的背光部分使用深灰色畫出，留出受光部分，注意不能畫得太僵硬。

3. 使用淺灰色刻畫出花瓶的灰面，留出受光面之最亮處，表現出質感。

4. 運用白色畫出花瓶的最亮處。

5. 花瓶的盲點和陰影以黑色畫出。

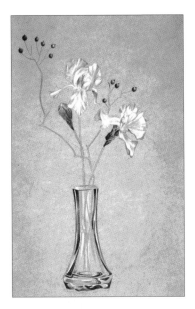
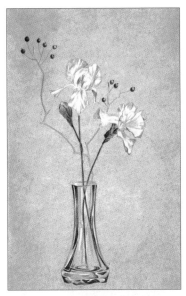

配色技巧：●黑色

15 畫花瓶陰影

花瓶的盲點和陰影以黑色畫出。

配色技巧：●鈷藍色　●松柏綠色

16 細畫花枝

鳶尾花的花枝以松柏綠色刻畫，接著以鈷藍色加重花枝的背光面。

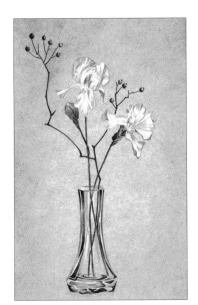

配色技巧：●紅褐色　●深灰色

17 調整畫面，完成作品

鳶尾花的花枝以紅褐色畫出來，花枝的背光面則以深灰色刻畫，注意不要把形體畫得過粗。調整整體畫面，完成畫作。

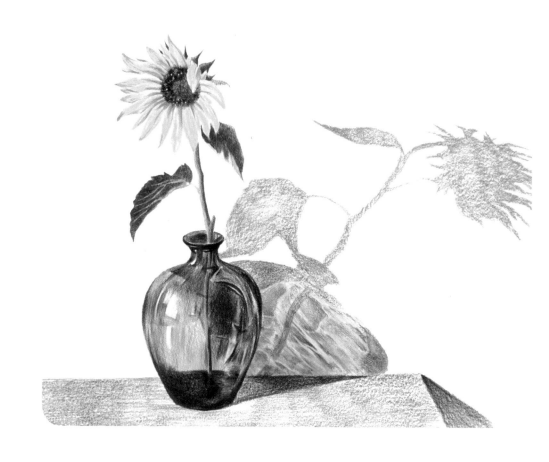

夏日的向日葵

綠色玻璃瓶裡的向日葵，仿佛在隨著太陽而轉動，又好似隨風輕
輕搖曳。夏日盛開的向日葵帶著一種朝氣蓬勃、欣欣向榮之感，
非常振奮人心，若想送花為人加油打氣，向日葵是一個非常好的
選擇。

Chapter 04
我是小花匠

這幅畫的重點在於向日葵的細節,要將其色彩的變化表現出來,勾畫向日葵的
亮面部分時,注意向日葵的形體和結構的轉折變化,紋理走向要自然。精緻刻
畫花的細節,下筆時切忌急躁,需要耐心地一點一點輕輕鋪畫開來。

配色技巧:2B鉛筆

1 鉛筆草稿

　　將花枝、花、花瓶的主要位置以
2B 鉛筆框出來。

配色技巧:2B鉛筆

2 勾勒整體構圖

　　使用 2B 鉛筆仔細鉤勒出花枝、花、花瓶
的各處細節,投影的位置也要確定下來。

配色技巧:2B鉛筆

3 精畫鉛筆線稿

　　繼續使用鉛筆勾勒線稿,勾勒出
花的形狀和邊緣。同時,勾勒出
花枝的輪廓和花瓶的外輪廓。注
意畫面構圖,定好精準的位置。

配色技巧:● 黃色　● 松柏綠色

4 初畫花束

　　將花的形狀和邊緣以黃色勾勒出來,細緻
勾勒畫面中的所有線條。花托、花瓶以松
柏綠色畫出,同步畫出投影的色鉛筆線
稿。

配色技巧： ⬤檸檬黃　⬤松柏綠色

5 刻畫花束

在枝葉上、花托和花枝連接部分以松柏綠色淡淡地鋪一層。下筆要輕，避免留下尖銳的筆痕。花瓣以檸檬黃刻畫，注意花托的形狀很纖細，手繪時要畫得仔細且精準。

配色技巧： ⬤黃色　⬤橘黃色

6 畫花瓣

運用黃色、橘黃色在向日葵上勾勒出深淺不一的花瓣，注意花瓣的走向和大小的變化。

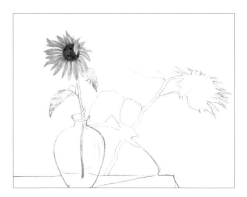

配色技巧： ⬤玫瑰紅　⬤松柏綠色
　　　　　⬤黑褐色

7 畫亮面部分、初畫花盤

向日葵的亮面部分以玫瑰紅、松柏綠色勾勒出來。勾畫時，注意向日葵的形體和結構的轉折變化，紋理走向要自然。再以黑褐色初略畫出花盤。

配色技巧： ⬤湖藍色

8 刻畫花盤

運用湖藍色輕輕地鋪一遍花盤，使之附著上一層顏色，精緻刻畫細節。下筆時切忌急躁，需要耐心地一點一點輕輕鋪畫開來。

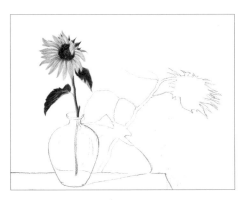

配色技巧：● 松柏綠色　● 湖藍色

9 初畫枝葉

　以松柏綠色、湖藍色在枝葉上畫淡淡的顏色，刻畫出向日葵葉子的暗部細節，注意受光面之最亮處。

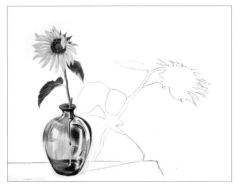

配色技巧：● 松柏綠色

10 初畫花瓶

　使用松柏綠色畫瓶身上部淡淡的顏色，將花瓶暗部細節刻畫出來，注意受光面之最亮處要留得精準。線條一定要細、密，不然很容易破壞花瓶的質感。

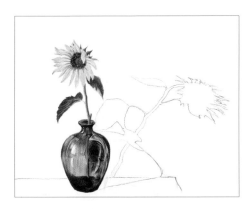

配色技巧：● 淺湖綠

11 刻畫花瓶

　在花瓶中加入一個亮面轉折。用淺湖綠淡淡地鋪上一層顏色，簡單區分出花枝的明暗。

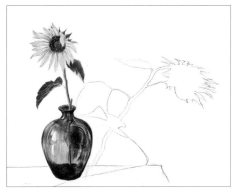

配色技巧：● 土黃色　● 翠綠色

12 細畫花瓶

　花瓶的背光處以翠綠色刻畫，同時要畫出精美的反光紋理。花瓶的反光部分則以土黃色刻畫，注意不能畫得太僵硬。

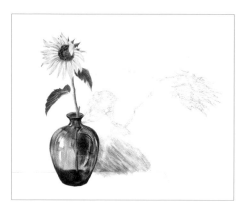

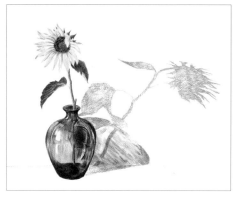

配色技巧： ● 淡綠色　● 淺湖綠

13 刻畫投影

　以淡綠色平鋪投影，接著以淺湖綠刻畫背光部分，表現出質感，使畫面顏色看起來豐富一些，調整畫面。

配色技巧： ● 淺灰色

14 細畫投影

　運用淺灰色幫亮部補色，留出受光面之最亮處，刻畫背光部分，表現出質感。

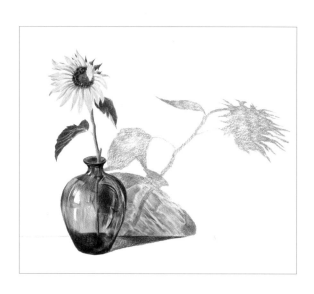

配色技巧： ● 翠綠色

15 繼續細畫投影

　使用翠綠色幫投影補色，留出折射反光位置，刻畫背光部分，表現出質感，豐富色彩。

Chapter 04

我是小花匠

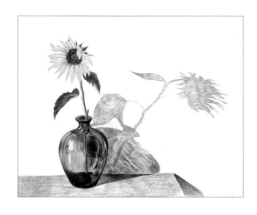

配色技巧：● 黑褐色　● 鈷藍色

16 調整畫面，完成作品

桌面部分以黑褐色刻畫，表現出質感。花枝、花瓶暗部以鈷藍色補色、畫出投影，留出受光面之最亮處，使畫面色彩看起來豐富一些。暗部投影部分使用鈷藍色補色，以黑褐色深度刻畫背光部分。調整整體畫面，完成畫作。

畫法示範

花瓶

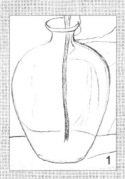
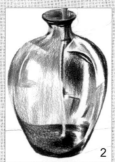
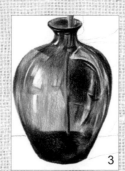

1. 花瓶以及投影的色鉛筆線稿以松柏綠色畫出。

2. 使用松柏綠色畫瓶身上部淡淡的顏色，將花瓶暗部的細節刻畫出來。注意受光面之最亮處要留得精準。線條一定要細、密，不然很容易破壞花瓶的質感。

3. 以翠綠色平鋪花瓶。

4. 花瓶的背光處以翠綠色刻畫，同時要畫出精美的反光紋理。花瓶的反光部分則以用土黃色刻畫，注意不能畫得太僵硬。

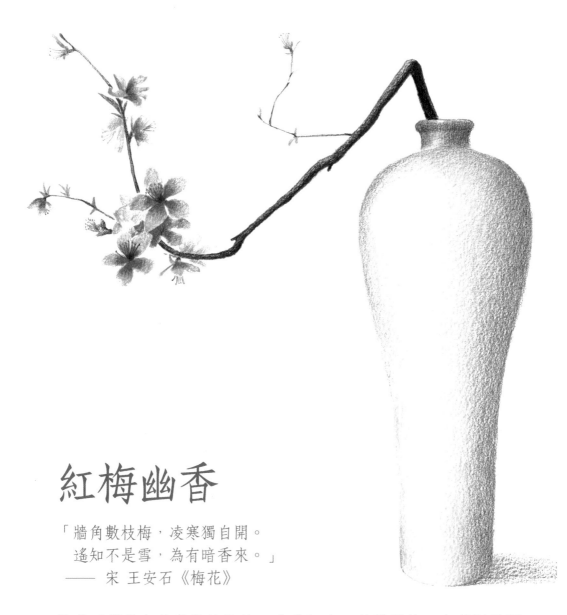

紅梅幽香

「牆角數枝梅，凌寒獨自開。
　遙知不是雪，為有暗香來。」
　── 宋 王安石《梅花》

梅花不懼嚴冬苦寒傲然綻放，暗香沁人、氣質獨特，有著堅強獨立的精神。自古文人大多喜愛梅花，以其暗喻品格高貴，象徵高潔風骨，因而流傳不少詠梅詩作。

Chapter 04
我是小花匠

配色技巧：2B鉛筆
1 鉛筆草稿
　　以2B鉛筆初步勾畫花瓶，
確定花瓶在紙張中的位
置。

配色技巧：2B鉛筆
2 勾勒整體構圖
　　使用 2B 鉛筆畫出花瓶及
花枝的形狀。

繪畫重點

此幅作品中，梅花的
花枝和花瓶的顏色
深淺變化是重點，
梅花的花枝要畫出
「勢」，要有力量。
花瓶的瓶口相對難
畫，要求精致，但是
花瓶的瓶身更要求排
線的細密，這樣才能
呈現出瓷花瓶的質
感。

配色技巧：2B鉛筆
3 精畫鉛筆線稿
　　繼續使用 2B 鉛筆，進一步明
確勾勒花瓶和花枝的位置，規
整它們的形狀。

配色技巧：2B鉛筆
4 修飾線稿
　　擦掉花瓶及花枝上多餘的線
條，保持畫面的整潔。

配色技巧：●咖啡色

　　　　　●天藍色

5 色鉛筆勾勒線稿

梅花的花枝以咖啡色勾勒出來。運用天藍色畫出花瓶的輪廓，注意兩者要一致、連貫。

配色技巧：●灰藍色

6 鋪花瓶

以灰藍色沿著花瓶的暗部，在花瓶上鋪一層顏色。

配色技巧：●群青藍

7 初畫花瓶

瓶口的暗部以群青藍畫出，適當地加深花瓶顏色。

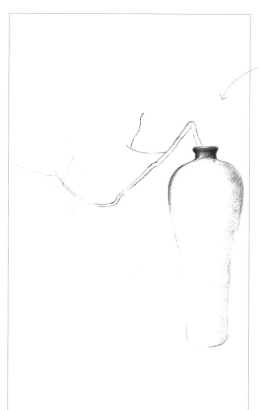

配色技巧：●粉色　　●紫紅色

8 初畫花朵

花朵顏色運用粉色、紫紅色繪出，再以紫紅色加深花心部分，最後用粉色調整花朵。

配色技巧： ● 玫瑰紅　● 深紅色

9 畫花瓣

　　以玫瑰紅描繪出花瓣，再以深紅色畫出暗部。接著，以玫瑰紅平鋪花瓣，使畫面顏色鮮亮，注意保持畫面整潔。

配色技巧： ● 玫瑰紅　● 深紅色
　　　　　　● 粉色

10 畫其他花朵

　　參照前面的步驟 8、步驟 9，運用粉色、玫瑰紅、深紅色，畫出其他花朵。

配色技巧： ● 咖啡色　● 淡綠色
　　　　　　● 松柏綠色

11 初畫花枝、葉子和嫩芽

　　將花枝以咖啡色畫出，再以松柏綠色畫出葉子暗部，最後使用淡綠色畫出葉子嫩芽。

配色技巧： ● 咖啡色　● 深灰色

12 刻畫花枝

　　繼續使用咖啡色畫花枝，花枝暗部則以深灰色畫出，注意明暗變化。

配色技巧：●深紫色
　　　　　●紫紅色
　　　　　●粉色

13 調整花朵

　以粉色再次調整花朵，
　同時以紫紅色修整花朵
　暗部。花蕊以深紫色畫
　出，下筆要細膩。

配色技巧：●紫羅蘭　●淡綠色　●粉色

14 畫小花朵

　參照前面的步驟，運用粉色、紫羅蘭、淡綠色，畫
　出枝芽上的小花朵。

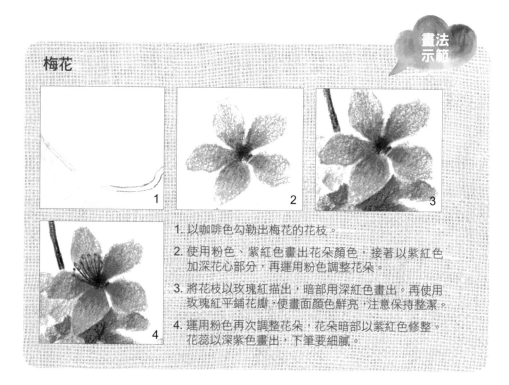

梅花

1. 以咖啡色勾勒出梅花的花枝。

2. 使用粉色、紫紅色畫出花朵顏色；接著以紫紅色
　加深花心部分，再運用粉色調整花朵。

3. 將花枝以玫瑰紅描出，暗部用深紅色畫出。再使用
　玫瑰紅平鋪花瓣，使畫面顏色鮮亮，注意保持整潔。

4. 運用粉色再次調整花朵，花朵暗部以紫紅色修整。
　花蕊以深紫色畫出，下筆要細膩。

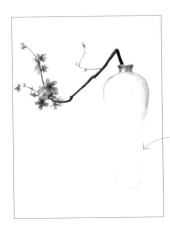

配色技巧： 灰藍色
天藍色

15 刻畫花瓶

使用天藍色平鋪加重花瓶的顏色。以灰藍色畫出花瓶的暗部，精細刻畫瓶口。注意花瓶的空間感和瓶口立體感的呈現。

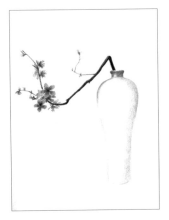

配色技巧： ● 鈷藍色

16 局部調整

運用鈷藍色繼續花瓶填色，線條要輕、細，注意留出受光面之最亮處。再以鈷藍色深入調整花瓶顏色，注意瓶口細節和亮部較深的顏色。

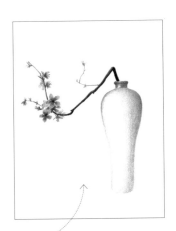

配色技巧： ● 群青藍

17 加深暗部

花瓶暗部顏色以群青藍加深。

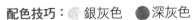

配色技巧： 銀灰色 ● 深灰色

18 精畫瓶口，調整花瓶

運用銀灰色和深灰色加深花瓶暗部的顏色，準確刻畫瓶口細節。再次以銀灰色和深灰色加深花瓶暗部顏色，調整花瓶的顏色。

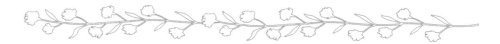

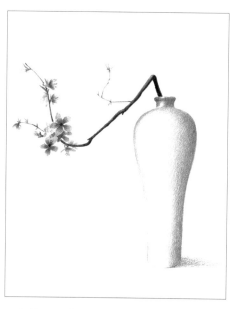

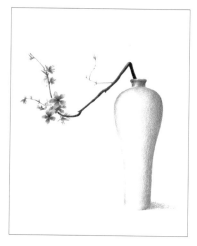

配色技巧：● 藍色

20 調整畫面，完成作品

運用藍色加深花瓶暗部和陰影部分，讓花瓶更立體。擦掉不要的顏色線條，保持整潔，完成畫作。

配色技巧：● 深灰色

19 畫花瓶投影

花瓶陰影以深灰色畫出，讓花瓶看起來不是懸空的。繼續使用深灰色，調整花瓶暗部顏色，畫出花瓶投影。

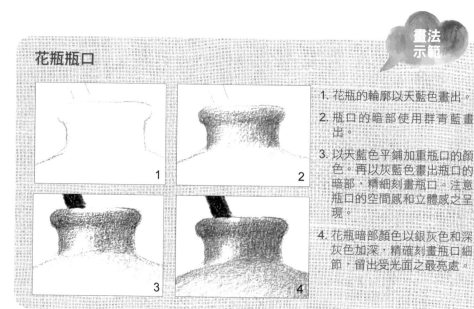

花瓶瓶口

1. 花瓶的輪廓以天藍色畫出。

2. 瓶口的暗部使用群青藍畫出。

3. 以天藍色平鋪加重瓶口的顏色。再以灰藍色畫出瓶口的暗部，精細刻畫瓶口。注意瓶口的空間感和立體感之呈現。

4. 花瓶暗部顏色以銀灰色和深灰色加深，精確刻畫瓶口細節，留出受光面之最亮處。

畫法示範

Chapter 05

花外
趣味多

花與昆蟲甚至動物之間，既有著天然的樂趣，又自成一種靜動結合之美。
你看，一束開得金黃的油菜花，蜜蜂日日光顧；
綠色的仙人掌開出一朵黃色的花，美麗的蜻蜓在上面駐足；
螳螂戲海棠，一個靈動機智，一個美麗妖嬈；
有時候，一朵即將凋零的花也會招來一隻小瓢蟲；
至於五彩斑斕的變色龍，它偶爾也會來湊熱鬧呢。

夏日探花

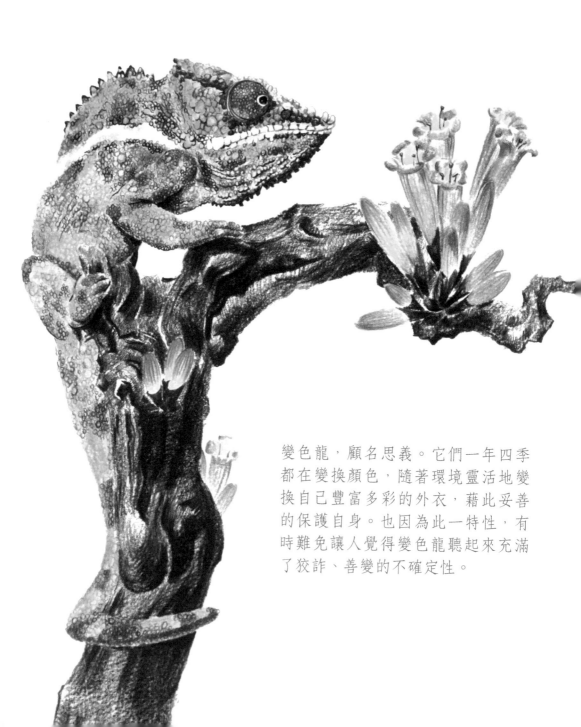

變色龍，顧名思義。它們一年四季
都在變換顏色，隨著環境靈活地變
換自己豐富多彩的外衣，藉此妥善
的保護自身。也因為此一特性，有
時難免讓人覺得變色龍聽起來充滿
了狡詐、善變的不確定性。

Chapter 05
花外趣味多

這幅畫的重點在於變色龍鱗片的細節,要將其色彩的變化以及立體感表現出來。尤其是變色龍鱗片暗部的細節,注意受光面之最亮處要留得精準。線條一定要細、密,不能破壞它的質感。

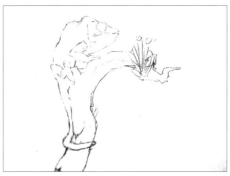

配色技巧:2B鉛筆

1 勾勒整體構圖

將花枝、花束、變色龍的主要位置以2B 鉛筆框出來。

配色技巧:2B鉛筆

2 精畫鉛筆線稿

使用 2B 鉛筆仔細勾勒出花枝、花朵、變色龍的各處細節,變色龍眼睛和四肢的位置也要確定下來。

配色技巧: ◐ 黃色　● 深紅色
　　　　　 ● 紅褐色　◐ 淡綠色

3 色鉛筆勾勒線稿

先以橡皮擦將鉛筆線條擦淡,再用色鉛筆勾勒線稿。花的形狀和邊緣以黃色、深紅色勾勒出來,接著以淡綠色畫出變色龍的外輪廓,再以紅褐色勾勒出花枝的輪廓。注意畫面構圖,定好精準的位置。

配色技巧: ◐ 黃色　　◯ 檸檬黃
　　　　　 ● 深紅色

4 初畫花束

以檸檬黃淡淡地平鋪一遍花束,再以黃色畫出顏色稍深之處,細緻勾勒畫面中的所有線條。花托以深紅色畫出。

配色技巧：● 橘黃色
🔵 土黃色
● 紅褐色
⚫ 橄欖綠

5 刻畫花束

　花的投影和暗部以及花蕊的部分運用土黃色、橘黃色刻畫，由暗到亮進行漸層銜接，下筆要輕，避免留下尖銳的筆痕。使用橄欖綠、紅褐色刻畫花托和花枝連接部分，注意花托的形狀很纖細，手繪時要畫得仔細且精準。

花束

畫法
示範

1 2 3

1. 將花的形狀和邊緣用黃色、深紅色勾勒出來。

2. 以檸檬黃淡淡地平鋪一遍，再以黃色畫出顏色稍深之處，細致勾勒畫面中的所有線條。花托使用深紅色畫出。

3. 花的投影暗部和花蕊部分使用土黃色、橘黃色刻畫，由暗到亮進行漸層銜接，下筆要輕，避免留下尖銳的筆痕。花托和花枝連接部分以橄欖綠、紅褐色刻畫，注意花托的形狀很纖細，手繪時要畫得仔細且精準。

Chapter 05
花外趣味多

配色技巧：⬤橘黃色　⬤玫瑰紅
　　　　　⬤深紅色　⬤群青藍

6 初畫變色龍

運用群青藍、深紅色、玫瑰紅、橘黃色
在變色龍身上勾勒出深淺不一的鱗片，
注意鱗片走向和大小的變化。

配色技巧：⬤深紅色　⬤群青藍
　　　　　⬤淡綠色

7 刻畫變色龍

變色龍的兩面部分以淡綠色、群青藍、
深紅色勾勒出來。勾畫時，注意變色龍
形體和結構的轉折變化，紋理走向要自
然。

配色技巧：⬤檸檬黃　⬤群青藍
　　　　　⬤湖藍色　⬤紫紅色
　　　　　⬤淡綠色　⬤藍紫色

8 細畫眼睛

變色龍的眼睛使用紫紅色輕輕地鋪一遍
顏色。接著以群青藍、紫紅色、藍紫色
細緻刻畫其眼部，注意眼睛的紋理和邊
緣部分，精細刻畫細節。下筆時切忌急
躁，需要耐心地一點一點輕輕鋪畫開
來。運用檸檬黃、淡綠色鋪頭部淡淡的
顏色。鱗片暗部細節以群青藍、湖藍色
刻畫出來。

配色技巧：⬤檸檬黃　⬤深紅色
　　　　　⬤鈷藍色　⬤藍色
　　　　　⬤淡綠色

9 細畫身體、前爪

使用檸檬黃、淡綠色畫身上頭部後側淡
淡的顏色。將鱗片暗部的細節以藍色、
鈷藍色、深紅色刻畫出來，注意受光面
之最亮處要留得精準。

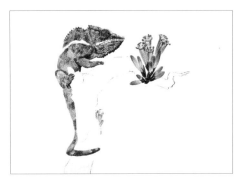
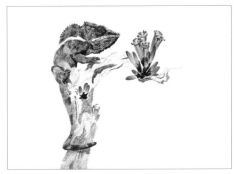

配色技巧：⬜檸檬黃　⬤深紅色
　　　　　⬤鈷藍色　⬤藍色
　　　　　⬤淡綠色

10 細畫後爪、尾巴

　運用檸檬黃、淡綠色畫尾巴和後爪淡淡的顏色。將鱗片細節以藍色、鈷藍色和深紅色刻畫出來，注意鱗片走向、形體和暗部投影位置的線條一定要細、密，不然很容易破壞變色龍皮膚的質感。

配色技巧：⬤黑褐色

11 初畫花枝

　參照步驟 3-4，在樹幹中再加入一個花蕾，使用黑褐色淡淡地將樹幹鋪上一層顏色，並簡單區分出花枝的明暗。

配色技巧：⬤黑褐色

12 細畫花枝

　花枝的背光處以黑褐色刻畫，同時要畫出精細的枯木紋理。花枝的受光部分則以土黃色刻畫。

Chapter 05
花外趣味多

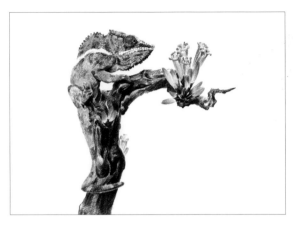

配色技巧： ●紅褐色
　　　　　　●鈷藍色
　　　　　　●藍紫色

13 調整畫面，完成作品

使用紅褐色幫花枝亮部補色，留出受光面之最亮處。花枝背光部分則以藍紫色、鈷藍色刻畫，表現出質感，豐富畫面色彩，調整整體畫面，完成畫作。

花枝

畫法示範

1. 以紅褐色勾出樹幹，淡淡地鋪上一層顏色，並簡單區分出花枝的明暗。

2. 花枝的背光處以紅褐色刻畫，同時要畫出精細的枯木紋理。花枝的受光部分則以土黃色刻畫，注意不能畫得太僵硬。

3. 花枝亮部以紅褐色補色，留出受光面之最亮處。背光部分則以藍紫色、鈷藍色刻畫，呈現其質感。

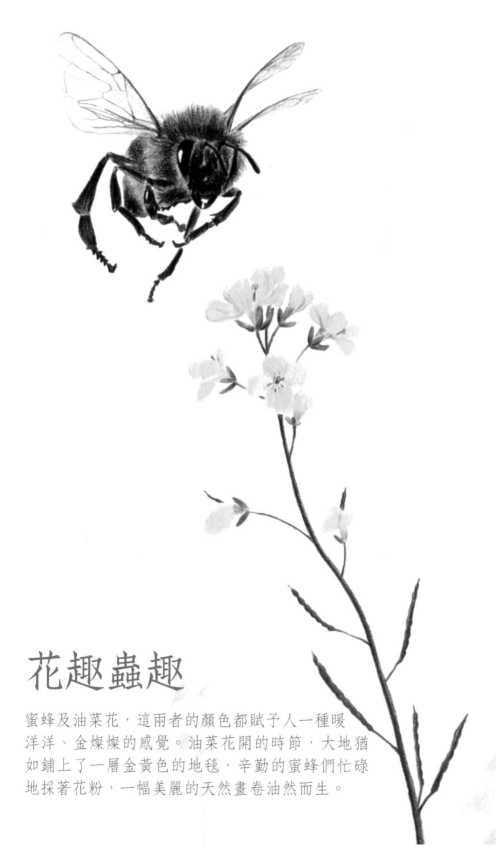

花趣蟲趣

蜜蜂及油菜花，這兩者的顏色都賦予人一種暖
洋洋、金燦燦的感覺。油菜花開的時節，大地猶
如鋪上了一層金黃色的地毯，辛勤的蜜蜂們忙碌
地採著花粉，一幅美麗的天然畫卷油然而生。

繪畫重點

這幅畫的困難點在於蜜蜂採蜜的細節，如何將其變化的色彩以及立體感表現出來是畫作逼真與否的關鍵。

配色技巧：2B鉛筆

1 鉛筆草稿

將花枝及蜜蜂的主要位置以 2B 鉛筆框出來。

配色技巧：2B鉛筆

2 勾勒整體構圖

繼續使用 2B 鉛筆，進一步勾勒出花枝及蜜蜂的細部，同時將蜜蜂眼睛和四肢的位置確定下來。

配色技巧：2B鉛筆

3 精畫鉛筆線稿

將花的形狀和邊緣用鉛筆線稿畫出來，同時勾勒出蜜蜂的外輪廓以及花枝的輪廓。注意畫面構圖，定好精確的位置。

配色技巧：

● 淡黃色　● 紅褐色　● 淡綠色

4 初畫花束

先將油菜花以淡黃色勾畫出來，接著用淡綠色畫出油菜花的莖和果實，最後運用紅褐色畫出蜜蜂，細緻勾勒畫面中的所有線條。

配色技巧：●鈷藍色

5 初畫蜜蜂

　　將蜜蜂以鈷藍色進行
刻畫，由暗到亮做出
漸層，下筆要輕，避
免留下尖銳的筆痕。
蜜蜂的形狀纖細，畫
的時候力求精準。

配色技巧：●深紅色

6 刻畫蜜蜂

　　用深紅色在蜜蜂身上
勾勒出深淺不一的轉
折關節，注意關節走向
和大小的變化，可讓蜜
蜂更逼真。

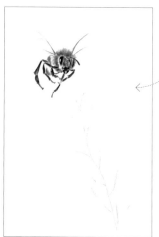

配色技巧：●紅褐色

7 繼續刻畫蜜蜂

　　蜜蜂的亮面部分，以及腿部顏色和身體的絨毛用紅褐色
仔細勾勒出。為了營造立體感，勾畫時，須留意蜜蜂的
形態和結構轉折變化，紋理走向要自然。

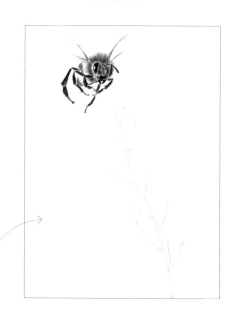

配色技巧：●銀灰色

8 畫蜜蜂翅膀

　　蜜蜂的翅膀以銀灰色輕輕地鋪過，使之附
著上一層顏色，並精細刻畫翅膀細節。下
筆切勿急躁，需要耐心地一點點輕輕鋪畫
開，方能呈現出半透明的感覺。

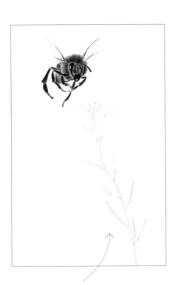

配色技巧： ⬤ 黃色

9 畫蜜蜂暗部

　將蜜蜂暗部細節以黃色刻畫出來，注意受光面之最亮點要精準保留。

配色技巧：
⬤ 檸檬黃　　⬤ 松柏綠色

11 初畫油菜花

　油菜花的花瓣以檸檬黃上色，接著用松柏綠將花枝淡淡地鋪上一層顏色，並區分出花枝的明暗。

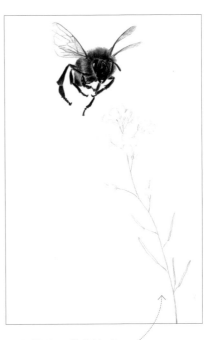

配色技巧： ⬤ 深灰色

10 深畫蜜蜂

　用深灰色刻畫蜜蜂翅膀的細節，注意預留最亮點。手繪時線條一定要細、密，不然很容易糊成一團，破壞了蜜蜂的質感。

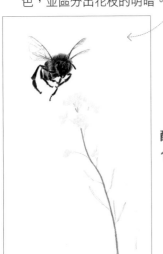

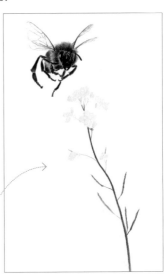

配色技巧： ⬤ 翠綠色

12 細畫花枝

　花枝的背光處運用翠綠色刻畫，並精細刻畫油菜花的花枝紋理，注意下筆要柔和，不能畫得太僵硬，保留花枝的柔軟感。

配色技巧：●鈷藍色

13 深畫花枝

　利用鈷藍色幫花枝亮部補色，記得留出受光面之最亮點。接著刻畫背光部分，表現出質感。

配色技巧：●土黃色

14 畫花托

　花托部分以土黃色畫出，記得留出受光面之最亮點。接著刻畫背光部分，讓花托更立體。

配色技巧：●土黃色

15 畫花蕊

　用土黃色幫油菜花的花枝亮部補色，畫出花蕊，留出最亮點的位置，刻畫背光部分，表現出質感。

Chapter 05
花外趣味多

123

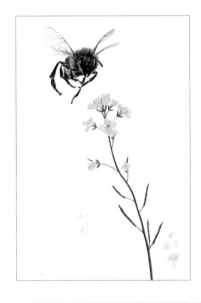

配色技巧： ◯ 淡黃色　◯ 淺湖綠　● 松柏綠色

16 調整畫面，完成作品

花枝亮部以淺湖綠色補色，接著用淡黃色、松柏綠色畫出遠處的油菜花。調整畫面，使畫面色彩看起來豐富，微調完成作品。

畫法示範

蜜蜂

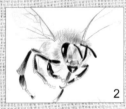
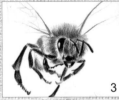
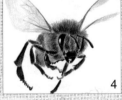
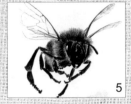

1. 運用紅褐色畫出蜜蜂，細緻勾勒畫面中的所有線條。接著，將蜜蜂以鈷藍色刻畫，由暗到亮做出漸層，下筆要輕，避免留下尖銳的筆痕。

2. 用深紅色在蜜蜂身上勾勒出深淺不一的轉折關節，注意關節走向和大小的變化。

3. 用紅褐色勾出蜜蜂的身體兩側、腿部顏色和身體的絨毛，勾畫時，注意蜜蜂的形態和結構的轉折變化，紋理走向要自然。

4. 蜜蜂的翅膀以銀灰色輕輕地鋪過，使之附著上一層顏色，呈現出半透明的感覺，並精細刻畫細節。

5. 將蜜蜂暗部細節以黃色刻畫，注意受光面之最亮點要精準保留。用深灰色刻畫蜜蜂翅膀的細節，手繪線條力求細密，不然容易破壞蜜蜂的質感。

殘香迎蟲

小瓢蟲又稱金龜子,是一種顏色異常鮮豔的小型昆蟲,身上通常
帶著紅色、黑色或黃色斑點,造型十分俏皮可愛。福斯汽車造成
全球蔚為風行的金龜車,就是因其車身形狀似瓢蟲而有此暱稱。

繪畫
重點

這幅畫的重點在於瓢蟲的刻畫，要將其身上的色彩變化以及立體感呈現出來，尤其是瓢蟲的結構和明暗交界線部分，要一層一層疊加，不能畫得過於死板，顏色要畫得通透。畫花瓣時要注意花瓣紋理，同時要表現出花朵即將凋零脆弱之感。

配色技巧：2B鉛筆

1 鉛筆草稿

將花和瓢蟲的大概位置以2B鉛筆定下來。

配色技巧：2B鉛筆

2 勾勒整體構圖

使用2B鉛筆勾勒出殘花的花瓣和花梗、瓢蟲張開翅膀的大致形狀。

配色技巧：2B鉛筆

3 精畫鉛筆線稿

繼續使用2B鉛筆畫出殘花和瓢蟲的準確外輪廓。

配色技巧：● 松柏綠色
● 深灰色　● 粉色

4 色鉛筆勾勒線稿

將瓢蟲的外輪廓以深灰色勾勒出來，注意其結構的連帶關係。花梗和花托則以松柏綠色勾勒出來，注意花托的轉折。花瓣的形狀運用粉色勾勒出來。

配色技巧：● 橘黃色

5 初畫瓢蟲

　使用橘黃色平鋪瓢蟲的後背，打好底色，透明翅膀也要稍微帶點橘黃色。

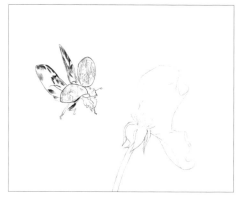

配色技巧：● 深灰色

6 畫瓢蟲翅膀

　以深灰色將翅膀的轉折結構呈現出來，同時刻畫腿部結構。

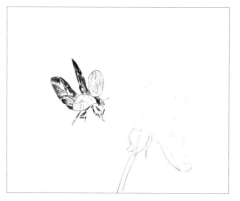

配色技巧：● 土黃色　● 深灰色

7 刻畫瓢蟲

　瓢蟲的翅膀和腿部以深灰色平鋪上色，注意顏色要比步驟6稍淺，再以土黃色畫翅膀的紋理。

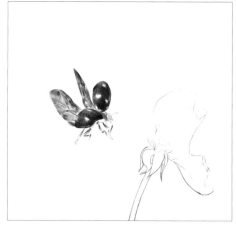

配色技巧：● 橘黃色　● 咖啡色

8 畫瓢蟲背部

　以咖啡色加重瓢蟲背面的深色，加強轉折效果。接著改用橘黃色繼續加深背部，使之呈現出光澤通透的感覺。

Chapter 05
花外趣味多

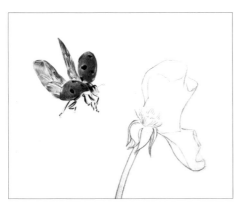

配色技巧：● 黑色

9 細畫瓢蟲

瓢蟲的結構和明暗交界線以黑色加重，將背部的黑斑表現出來。注意！只能一層一層地加色，不然顏色不通透，會顯得死板。

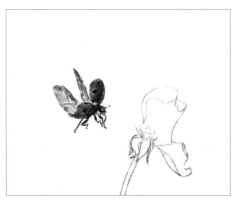

配色技巧：● 土黃色 　● 深灰色

10 調整瓢蟲

使用深灰色調整固有的顏色及整體。接著以土黃色刻畫瓢蟲結構的背光面，使瓢蟲色彩更加豐富。

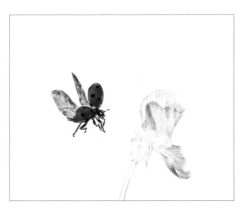

配色技巧：● 葡萄紫 　● 粉色

11 初畫花瓣

先以粉色平鋪花朵的顏色，再以葡萄紫加強花瓣的轉折，使畫面色彩看起來更豐富。注意下筆一定要輕柔。

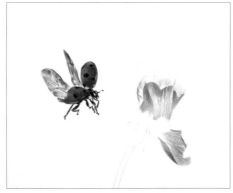

配色技巧：○ 粉白色 　● 粉色

12 刻畫花瓣

使用粉色繼續深入刻畫花瓣，再利用粉白色將花瓣的粉色變得有柔和感。注意花瓣的紋理，使畫面色彩豐富。

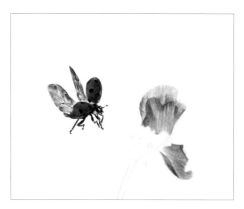

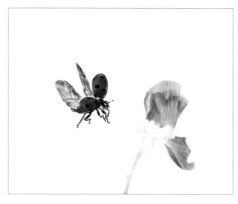

配色技巧：● 淡綠色　　淺碧玉

13 刻畫花梗、花托

　以淺碧玉色平鋪花托，輕輕地附上一層底色。花梗則以淡綠色平鋪，記得留出花梗受光面之最亮處，要精準。

配色技巧：● 松柏綠色

14 細畫花托、花梗

　運用松柏綠色加強花梗 花托的轉折，並加深暗部，使畫面立體感更強。線條要密、色彩要柔和。

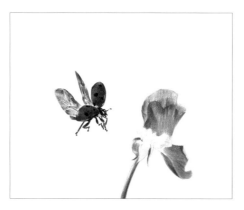

配色技巧：● 翠綠色

15 畫轉折面

　花梗、花托的轉折面使用翠綠色畫出，注意一定要把握好顏色的輕重，使畫面更有層次感。

配色技巧：● 鈷藍色

16 深畫投影

　花托的投影用鈷藍色加深，下筆要注意輕重，投影亦有深淺變化，要細心觀察。

Chapter 05
花外趣味多

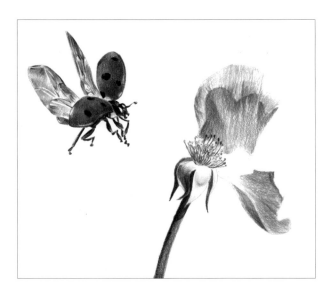

配色技巧：土黃色
　　　　　　　　粉色
　　　　　　　　藍紫色

17 刻畫花蕾，完成作品

　　運用粉色、土黃色、藍紫色分別勾勒花蕾，點綴、豐富其轉折處。下筆時記得不要太重，要將花蕾的扭轉處集中但又不盡相同的感覺呈現出來。調整畫面，完成畫作。

畫法
示範

瓢蟲翅膀

1. 將瓢蟲的翅膀外輪廓用深灰色勾勒出來，注意其結構的連帶關係。

2. 以橘黃色平鋪瓢蟲的後背，打好底色，透明翅膀也要稍微帶點橘黃色。

3. 將翅膀的轉折結構以深灰色呈現出來，區分翅膀骨骼結構轉折處的明暗變化。

4. 翅膀和腿部以深灰色平鋪上色，顏色要比前一步驟稍淺，呈現出翅膀轉折處的最亮點。

蟲戲海棠

夕陽的餘暉下，一隻小螳螂趴在海棠花上，如果不注意，會以為是一根小草棍。靈活的腦袋、柔軟的脖子、一對輕薄如紗的長翼。三角形的小腦袋上長著兩隻大大的眼睛，胸前舉著一對威武的大刀，時常揮舞著，像一個威風凜凜的大將軍。

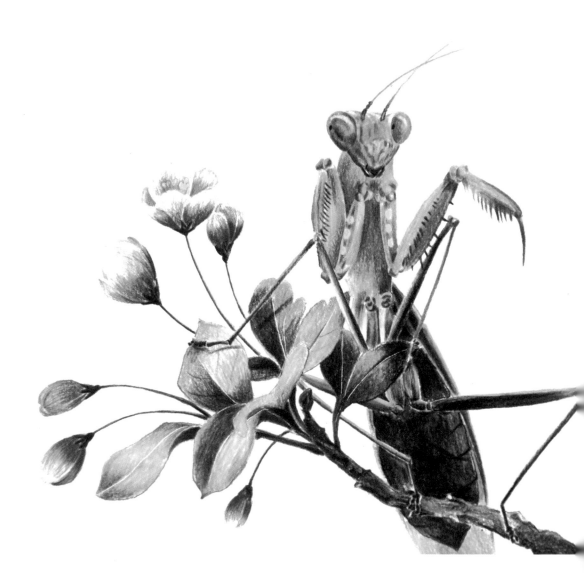

繪畫
重點

這幅畫的重點在於葉片的刻畫，要畫出葉片的質感，又要區別於花瓣的質感。要正確區分葉片的亮部和暗部，使葉片的色彩看起來更豐富一些，冷暖平衡，層次感更強。花瓣亮部要補色，留出受光面之最亮處。進行漸層轉換之處，顏色銜接要自然，使之充滿立體感。

配色技巧：2B鉛筆

1 勾勒整體構圖

將花枝、花、葉片、螳螂的主要位置以2B 鉛筆框出來。

配色技巧：2B鉛筆

2 精畫鉛筆線稿

細畫花枝、花、葉片和螳螂，螳螂四肢的位置也要確定下來。

配色技巧： ●淡綠色　●松柏綠色
　　　　　●粉色

3 色鉛筆勾勒線稿

先將鉛筆線以橡皮擦擦淡，並使用色鉛筆再次勾勒線稿。以淡綠色勾勒出螳螂，接著以松柏綠色勾勒出葉片，再使用粉色將花的形狀和邊緣勾勒出來。注意畫面構圖，定好精準的位置。

配色技巧： ●淡綠色

4 平鋪螳螂底色

以淡綠色由淺至深淡淡地平鋪一遍，把眼睛的部分加重。

配色技巧： ●朱紅色　●松柏綠色　●藍紫色

5 細畫螳螂頭部

　確定螳螂頭部的外形。利用松柏綠色將螳螂邊緣加重，畫出立體感，眼睛和鼻子部分適當留白作為受光面之最亮處，這樣可以使頭部更立體。接著以藍紫色畫出嘴，再以朱紅色畫鼻子。

配色技巧： ●黃色　●松柏綠色　●藍紫色

6 畫螳螂軀體

　螳螂軀體的暗部以松柏綠色刻畫，接著在暗部的邊緣加入少許藍紫色，使暗部加深。運用黃色刻畫螳螂軀體上突出的部分。

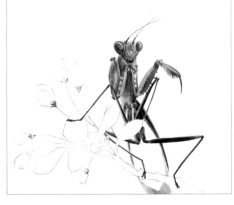

配色技巧： ●黃色　●松柏綠色　●藍紫色

7 細畫螳螂軀體

　軀體右半部分以松柏綠色、黃色、藍紫色勾勒，勾畫時，注意螳螂的形體和結構轉折變化，表現出質感。

配色技巧： ●深紫色　●葡萄紫　●松柏綠色

8 細畫螳螂四肢

　使用松柏綠色打底色。四肢以深紫色、葡萄紫刻畫，下筆要深刻有力，表現出肢體的強勁有力。利用顏色的變化表現出肢體的立體感。

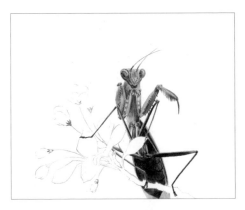

配色技巧： ⬜ 檸檬黃　🔴 深紅色
🔵 鈷藍色　🔵 藍色
🟢 淡綠色

9 精畫螳螂身軀、前爪

以檸檬黃、淡綠色畫螳螂身上、頭部淡淡的顏色，再以藍色、鈷藍色、深紅色刻畫出腹部的暗部細節，注意最亮處要留得精準。

配色技巧： 🟢 橄欖綠　🟢 松柏綠色
🟣 藍紫色

10 細畫螳螂尾巴

螳螂的尾巴以藍紫色、松柏綠色畫出，尾巴邊緣顏色重，中間相對色淺，這樣會顯得通透。最後再以橄欖綠勾勒出尾巴上的紋路。

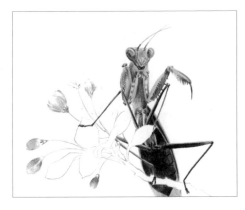

配色技巧： ⚪ 粉色

11 初畫花瓣

使用粉色幫花瓣亮部補色，留出受光面之最亮處，下筆要輕。

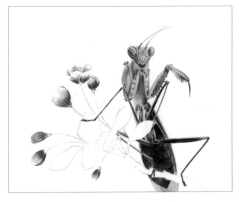

配色技巧： 🔴 玫瑰紅　🔴 紫紅色
🟢 淡綠色

12 刻畫花瓣

繼續畫花瓣，利用玫瑰紅、紫紅色將花瓣的底部加重，使畫面立體感更強。但要注意漸層轉換之處，顏色銜接要自然。花莖以淡綠色畫出，下筆要果斷，要用連貫的線條。

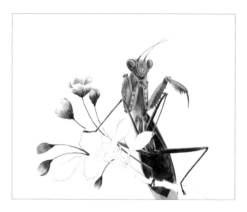

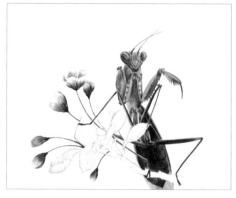

配色技巧：●松柏綠色

13 加深莖部

花莖的部分運用松柏綠色加深。

配色技巧：●淡綠色

14 刻畫葉片

使用淡綠色輕輕地將葉子鋪上顏色。
利用牙籤劃出葉脈，為後續的刻畫做
準備。

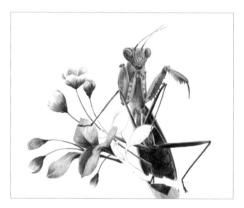

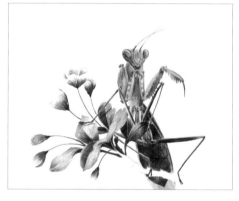

配色技巧：●鈷藍色　●淺湖綠
　　　　　　●松柏綠色

15 深畫葉片

將葉片分出暗部和亮部，運用松柏綠
色加深。接著以淺湖綠畫亮部，再以
鈷藍色畫葉子的邊緣和暗部，使顏色
更加豐富，冷暖平衡，暗部顏色更深、
更加通透、有層次感。

配色技巧：●鈷藍色　●淺湖綠
　　　　　　●松柏綠色

16 畫另外的葉子

參照前一步驟，以相同方式畫好另外
幾片葉子。

配色技巧：⚪黃色　🟤土黃色
　　　　　🟢松柏綠色

配色技巧：⚪黃色　🟤土黃色
　　　　　🟢松柏綠色

17 初畫樹枝

以土黃色先平鋪樹枝，下筆要輕。再以黃色畫樹枝亮部，再將松柏綠色加在黃色上，使顏色層次更加豐富。

18 調整畫面，完成作品

因為環境色的緣故，樹枝上會有松柏綠色、土黃色、黃色。刻畫細節，表現出花枝的質感，讓葉片和花的柔美形成對比。調整畫面，完成畫作。

畫法示範

海棠葉子

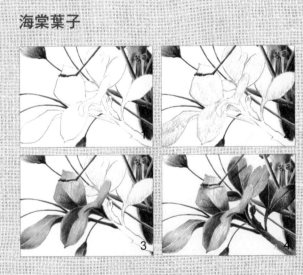

1. 將葉片以松柏綠色勾勒出來，定好精確的位置。

2. 使用淡綠色輕輕地為葉子鋪上顏色。利用牙籤劃出葉脈，為後續的刻畫做準備。

3. 將葉片分出暗部和亮部，用松柏綠色加深。先以淺湖綠畫亮部，再以鈷藍色畫葉子的邊緣和暗部，使顏色更加豐富，冷暖平衡，暗部顏色更深、更有層次感。

4. 參照前一步驟，以相同方式畫好另外幾片葉子。

蜻蜓立上

仙人掌是一種生命頑強的植物。它在荒無人煙的沙漠裡也能生長，在烈日的暴曬下，也展現驚人意志，絕不屈服。在沙漠裡，它默默地等待，等待雨天的到來。雨後，花蕾上落著絢麗的蜻蜓，看了就令人愜意。

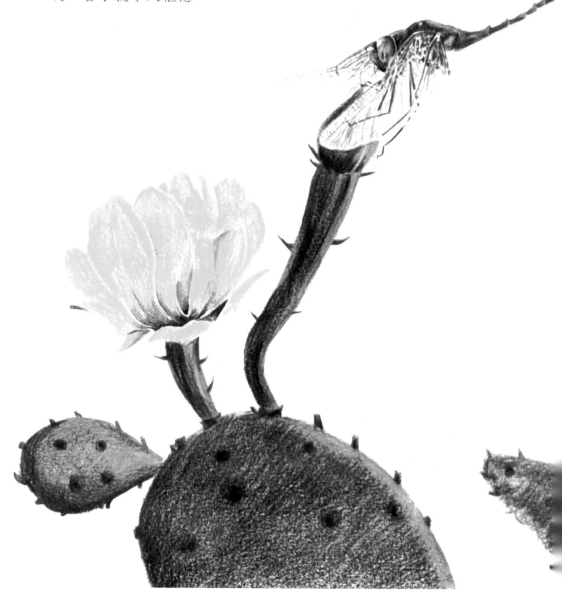

Chapter 05
花外趣味多

繪畫
重點

這幅畫的重點在於仙人掌與蜻蜓的動靜結合呈現。要如何恰到好處地表現出蜻蜓的動態與仙人掌的靜態，同時還要表現出蜻蜓翅膀的透明感，處處是功夫。

配色技巧：2B鉛筆
1 鉛筆草稿
　　將仙人掌與蜻蜓的大概位置以2B鉛筆勾勒出來。

配色技巧：2B鉛筆
2 勾勒整體構圖
　　使用2B鉛筆將蜻蜓和仙人掌的主要位置框出來，並盡量勾勒出蜻蜓身上的細節。

配色技巧：2B鉛筆
3 勾勒仙人掌
　　以2B鉛筆將仙人掌的外輪廓勾勒出來，注意構圖。

配色技巧：2B鉛筆
4 畫仙人掌細節
　　運用2B鉛筆將仙人掌的針刺細節勾畫出來。

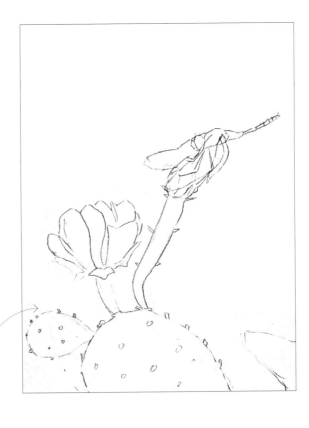

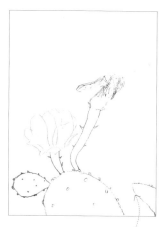

配色技巧： ● 橘黃色　　○ 檸檬黃
　　　　　　● 紫紅色　　● 翠綠色

5 色鉛筆勾畫

使用翠綠色勾畫出仙人掌的外輪廓，再以檸檬黃色勾畫出仙人掌花瓣的大致輪廓。蜻蜓的頭部使用紫紅色勾畫出來，蜻蜓的翅膀則以橘黃色勾畫，注意畫面的整體性，要有動靜結合的狀態。

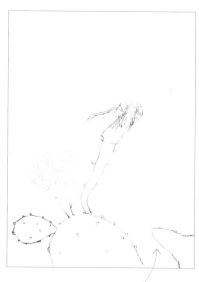

配色技巧： ○ 檸檬黃

6 平鋪花瓣

仙人掌的花瓣使用檸檬黃色平鋪，注意塗畫時線條保持細密，線條的間距要有鬆有緊。

配色技巧： ○ 檸檬黃　　● 淡綠色

7 初畫花瓣

運用淡綠色勾畫花瓣的輪廓，輕塗暗部，再以檸檬黃色加重塗畫花瓣，注意不要塗得太密。

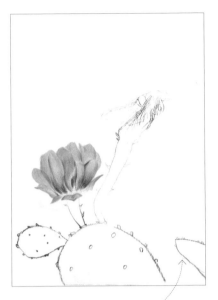

配色技巧： ●橘黃色

8 細緻刻畫花瓣

花瓣暗部以橘黃色刻畫細節。將花瓣暗部、花瓣和花托連接處畫清晰。

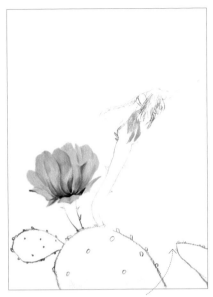

配色技巧： ●咖啡色 　●鈷藍色
　　　　　　●淡綠色

9 完善花瓣

花瓣底部使用咖啡色刻畫，完善花瓣，最後以淡綠色刻畫花瓣輪廓。蜻蜓翅膀以鈷藍色輕畫。

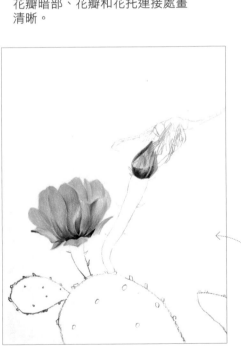

配色技巧： ●翠綠色

10 初畫花苞

使用翠綠色刻畫花苞暗部，輕畫亮部。

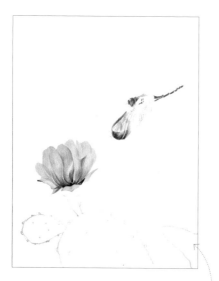

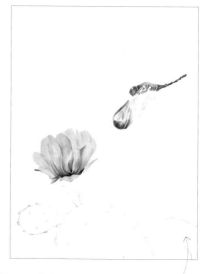

配色技巧： ●鈷藍色　　●紫紅色

11 刻畫蜻蜓身體

　　將蜻蜓的身體以鈷藍色勾畫出來，接著使用紫紅色完善蜻蜓身體，畫出區分，再以鈷藍色刻畫蜻蜓局部與翅膀上的藍色花紋。

配色技巧： ●橘黃色　　●鈷藍色
　　　　　　●粉色

12 完善蜻蜓

　　繼續使用鈷藍色，刻畫蜻蜓眼睛與背部花紋。蜻蜓的身體及尾巴以粉色畫出，並以橘黃色填補蜻蜓身體局部。

配色技巧： ●黑色　　●深紫色
　　　　　　●鈷藍色

13 深入完善蜻蜓

　　運用深紫色刻畫蜻蜓的整體，蜻蜓的暗部則以黑色刻畫，畫出蜻蜓四肢站立的動態。最後使用鈷藍色完善蜻蜓身體。

配色技巧：● 橘黃色　● 湖藍色

14 刻畫蜻蜓翅膀

蜻蜓精細的翅膀紋理以橘黃色仔細勾畫，再以湖藍色輕畫出蜻蜓翅膀的透明感。

配色技巧：● 咖啡色　● 深灰色

15 畫蜻蜓翅膀暗部

使用咖啡色刻畫翅膀暗部，接著以深灰色加強刻畫蜻蜓的翅膀透明度，營造層次感。

**畫法
示範**

蜻蜓翅膀

1. 先以黃色勾畫出蜻蜓的翅膀，再以鈷藍色刻畫蜻蜓局部與翅膀上的藍色花紋。

2. 運用藍色、粉色及葡萄紫色完善蜻蜓背部花紋，接著使用橘黃色填補蜻蜓身體局部。

3. 以紫色刻畫蜻蜓整體和翅膀的連接處；再以黑色刻畫蜻蜓暗部襯托翅膀，畫出蜻蜓站立的動態時，要避開畫到蜻蜓翅膀的線。

4. 蜻蜓精細的翅膀紋理以橘黃色仔細勾畫，再以湖藍色輕畫出蜻蜓翅膀的透明感。

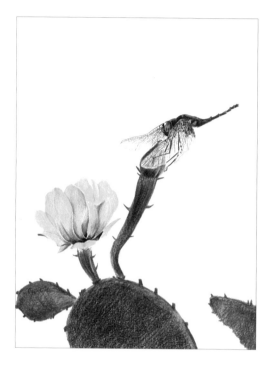

配色技巧：⬤鈷藍色　⬤翠綠色
　　　　　⬤橄欖綠　⬤松柏綠色

16 刻畫仙人掌

　使用翠綠色平塗仙人掌，注意要輕輕塗畫，繼續運用翠綠色，依照明暗繪製仙人掌整體。接著以松柏綠色勾畫仙人掌邊緣，再以鈷藍色刻畫仙人掌，冷暖平衡。最後以橄欖綠畫出仙人掌針刺。

配色技巧：⬤藍色

17 調整畫面，完成作品

　將仙人掌針刺以藍色刻畫，調整整體畫面，使各個部分整體一致，完成畫作。

Chapter 06

花樣
好生活

有了花朵的陪伴，每個平淡的日子都會被染上瑰麗的色彩。
鬆軟香甜的麵包有華貴的牡丹花相伴，似乎更添美味；
自行車的車籃裡，有一大捧鮮嫩欲滴、花香四溢的花束；
傳統單眼相機，經過歲月的沉澱，能否拍出別有風情的花朵？
是否曾經想像，陳置已久的老舊皮鞋有可能長滿花草？
天鵝花影兩相映，花不飄零水不流。

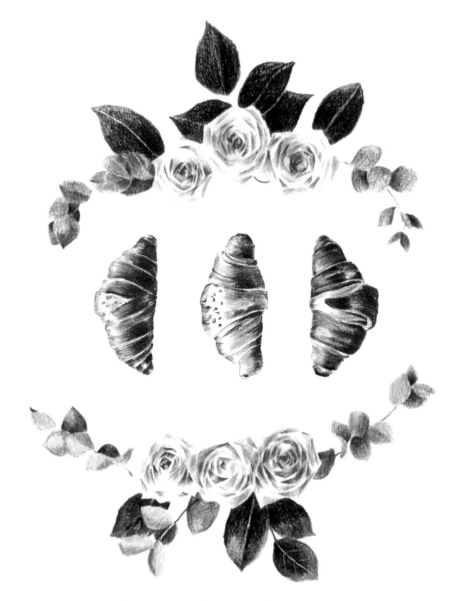

牡丹的別樣風情

國色天香的牡丹,平時給人的印象多半是風情萬種、嫵媚妖嬈的,
可謂豔冠群芳;香味撲鼻的麵包也許並不耀眼、也不醒目,卻有
著柔軟、細膩、香甜的口感……俏皮地結合兩者為一幅畫作,賦
予人一種新鮮的感受。

繪畫
重點

這幅畫的困難點在於
麵包的繪製,要將其
色彩的變化以及立體
感表現出來。要注意
麵包整體顏色由暗到
亮的漸層轉換銜接,
下筆要輕,避免留下
尖銳的筆痕,破壞了
麵包鬆軟的感覺。

配色技巧:2B鉛筆

1 鉛筆草稿

將麵包與牡丹花的主要位
置以 2B 鉛筆框出來。

配色技巧:2B鉛筆

2 勾勒整體構圖

使用 2B 鉛筆將麵包與牡丹
花的大致形狀確定下來。

配色技巧:2B鉛筆

3 精畫鉛筆線稿

繼續使用 2B 鉛筆,進一步把
麵包與牡丹花更多的細節勾
勒出來。

配色技巧:●紅褐色

4 色鉛筆勾勒麵包線稿

使用橡皮擦,將麵包的形狀和邊緣
的鉛筆線條擦淡,再以紅褐色色鉛
筆勾勒線稿。

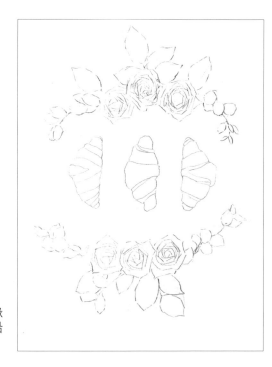

配色技巧：● 松柏綠色
　　　　　● 粉色

5 色鉛筆勾勒牡丹線稿

先將牡丹花朵及葉片的
鉛筆線以橡皮擦擦淡，
並使用松柏綠色、粉色
色鉛筆再次勾勒線稿。
注意畫面構圖，定好精
準的位置。

配色技巧：● 黃色

6 刻畫麵包

使用黃色畫麵包顏色較深
之處，細緻勾勒畫面中的
所有線條。

配色技巧：● 紅褐色

7 加深麵包暗部

將麵包的暗部以紅褐色畫出。

配色技巧：● 黑褐色

8 細畫麵包

運用黑褐色淡淡地畫出麵包的
顏色，由暗到亮進行漸層銜
接。下筆要輕，避免留下尖銳
的筆痕破壞麵包鬆軟質地。

配色技巧： ⬤ 黃色

9 初畫牡丹

　將牡丹的形狀和邊緣使用黃色勾勒出來。

配色技巧： ⬤ 松柏綠色

11 初畫葉子

　將葉子的形狀和邊緣以松柏綠色勾勒出來，在葉子上淡淡地鋪一層顏色。

配色技巧： ⬤ 深紫色　⬤ 粉色

10 細畫牡丹

　運用深紫色、粉色加深牡丹的暗部，由深到淺進行漸層銜接轉換。

配色技巧：● 鈷藍色

● 橄欖綠

12 刻畫葉子

葉子暗部的顏色使用鈷藍色、橄欖綠色加深，由深到淺進行漸層銜接轉換，注意留出受光面最亮的位置。

配色技巧：● 鈷藍色

● 橄欖綠

13 繼續刻畫葉子暗部

繼續運用鈷藍色、橄欖綠色加深葉子的暗部顏色，由深到淺進行漸層銜接轉換。

配色技巧：● 鈷藍色

● 深灰色

14 細畫葉子

使用鈷藍色、深灰色繼續加深葉子的暗部顏色。

Chapter 06
花樣好生活

配色技巧：● 鈷藍色　● 粉色
● 深灰色

15 調整畫面，完成作品

葉子的亮部以鈷藍色、粉色、深灰色
補色，留出受光面最亮的位置，呈現
出質感。使畫面色彩看起來豐富一
些，調整畫面，完成畫作。

麵包

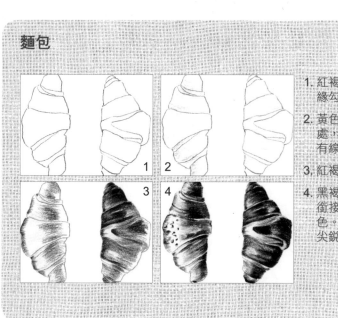

畫法
示範

1. 紅褐色將麵包的形狀和邊
 緣勾勒出來。

2. 黃色畫麵包顏色深一點之
 處；細緻勾勒畫面中的所
 有線條。

3. 紅褐色畫出麵包的暗部。

4. 黑褐色由暗到亮進行漸層
 銜接，淡淡地畫出麵包顏
 色。下筆要輕，避免留下
 尖銳筆痕。

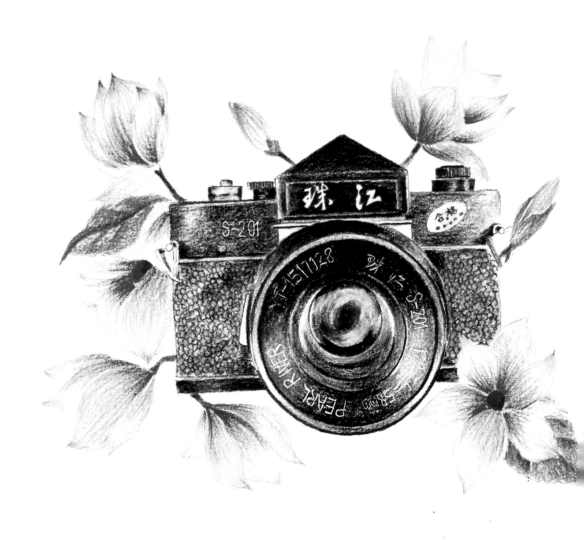

如夢似幻，捕光捉影

傳統單眼相機曾經陪伴許多人走過青春歲月，甚至有人執著於自己親自手沖相片，一張一張經過藥水浸泡以及精密時間計算慢慢浮現於眼前的相片，紀錄了每一個值得留念的瞬間。雖然數位單眼與手機照相已經幾乎完全取代傳統相機，不過，迷戀傳統相機質樸感的還是大有人在……

Chapter 06
花樣好生活

繪畫
重點

這幅畫的困難點在於相機本身的呈現以及相機細節的刻畫，包括機身的粗糙感和鏡頭凸透鏡的感覺。表現機身反光的部分，注意受光面之最亮處要精準有力。刻畫相機鏡頭細節時，鏡頭內部的透視感要精準掌握。

配色技巧：2B鉛筆

1 鉛筆草稿

使用 2B 鉛筆畫簡單的線條框出相機與花朵的主要位置。

配色技巧：2B鉛筆

2 勾勒整體構圖

繼續使用 2B 鉛筆，將相機的位置確定下來，並進一步仔細勾勒相機細節。

配色技巧：2B鉛筆

3 精畫鉛筆線稿

將相機背後的花朵以 2B 鉛筆細緻地勾畫出來。

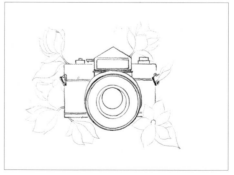

配色技巧： ●黑色　●黑褐色
　　　　　●松柏綠色　●粉色

4 色鉛筆勾勒線稿

使用黑色將相機線條勾出。黑褐色勾勒出花朵的花枝，並以粉色勾畫出花瓣，再使用松柏綠色畫出綠葉。

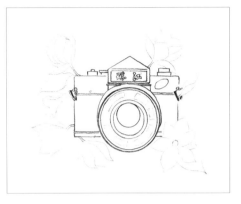

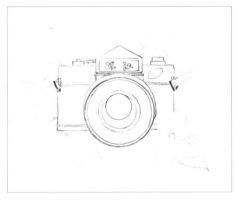

配色技巧：●黑色

5 刻畫相機

　相機上的文字和鏡頭上的反光以黑色刻畫。

配色技巧：●黑色

6 細畫相機

　繼續進行相機鏡頭上的刻字。畫出字體大小和位置，再以牙籤劃出鏡頭上的字，使文字的外框在紙面留出痕跡。

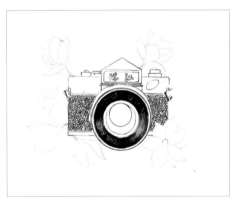

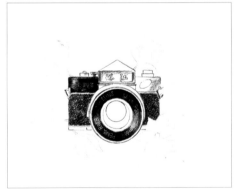

配色技巧：●黑色

7 畫相機細節

　使用黑色細膩刻畫相機的細節，畫出機身的凹凸和鏡頭圈的反光，光感要強。

配色技巧：●黑色

8 繼續畫相機細節

　繼續使用黑色，仔細刻畫相機鏡頭的細節，同時開始為相機的機身初步上色。特別提醒，鏡頭軸線的透視感要精準掌握。

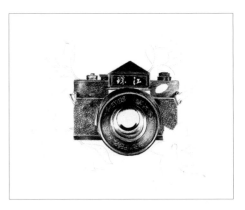

配色技巧：●黑色　●深灰色

9 細畫相機

運用黑色表現相機的機身，要好好畫出機身的皮質感，呈現質感。機身反光的部分則以深灰色表現，注意受光面之最亮處要準確。

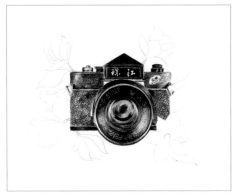

配色技巧：●鈷藍色　●葡萄紫

10 精畫相機鏡頭

先以鈷藍色畫出鏡頭玻璃的質感，再以葡萄紫色畫鏡頭受光面之最亮處，呈現出相機金屬與玻璃的不同質感，它們的最大區別是硬度和反光度不同。

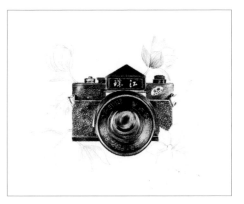

配色技巧：●粉色　●淺灰色

11 初畫花朵

花朵底部的部分使用粉色畫出，接著運用淺灰色畫花瓣尖上淡淡的顏色，先平塗，線條一定要細、密，不然很容易破壞花瓣的質感。

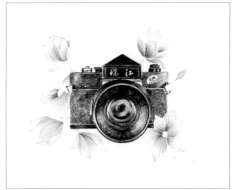

配色技巧：●紫紅色

12 畫花瓣

運用紫紅色由花瓣底部向上展現花瓣漸層的色彩，簡單區分出花瓣的明暗，呈現出花瓣細膩的質感。

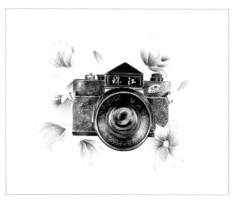

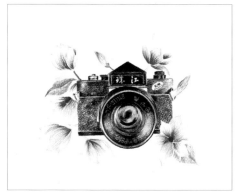

配色技巧：●深紫色

13 畫花瓣紋理

　以深紫色繼續加深花瓣底部，畫出精細的花瓣紋理。

配色技巧：●松柏綠色

14 補上底色

　樹葉和花托採用松柏綠補上一層底色。

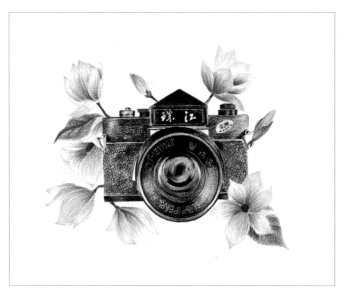

配色技巧：●橄欖綠

15 細畫綠葉

　樹葉和花托利用橄欖綠加深顏色，同時畫出綠葉的紋路，增加畫面真實感。

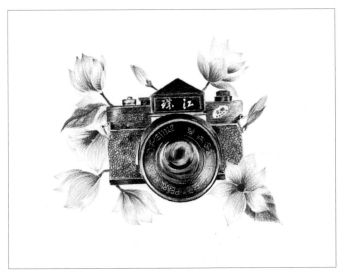

配色技巧：●鈷藍色
　　　　　●粉色

16 調整畫面，完成作品

以粉色將花瓣的頂部畫上顏色。樹葉背光和凹陷的部分採用鈷藍色刻畫，表現出質感，使畫面顏色看起來豐富一些。調整整體畫面，完成畫作。

畫法示範

相機鏡頭

1

2

3

1. 使用黑色細膩刻畫相機鏡頭的細節，鏡頭軸線的透視要精準掌握。

2. 以黑色表現相機鏡頭的背光部分，再以深灰色表現鏡頭反光之處；注意受光面之最亮處要精準有力。

3. 鈷藍色畫出鏡頭玻璃的顏色。接著使用葡萄紫畫鏡頭受光面之最亮處。呈現出相機金屬與玻璃的不同質感，兩者最大的區別是硬度和反光度不同，掌握好這兩點就不難表現了。

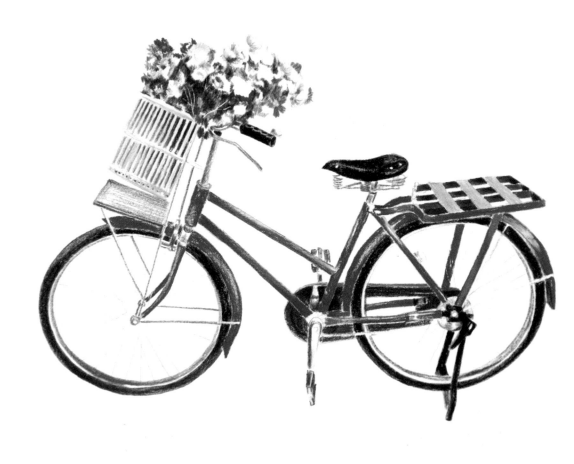

花香乘風而來

浪漫愛情電影中，常會有這麼一幕，風和日麗的一天，有一個年輕女生騎著單車從主角面前經過，此時剛好飄過一陣微風。接著，狹長的林蔭道裡會瀰漫著淡淡的花香，在主角的鼻尖緩緩地縈繞……

Chapter 06
花樣好生活

繪畫重點

這幅畫的困難之處，在於要表現出自行車的金屬質感和造型。畫自行車的輪胎、坐墊、把手和支架時，注意受光面之最亮處要準確。同一種顏色也要有對比，做出深淺、輕重、層次的區別。

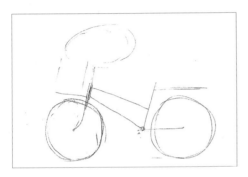

配色技巧：2B鉛筆

1 鉛筆草稿

使用2B鉛筆以簡單的線條框出自行車、車籃和花的主要位置。

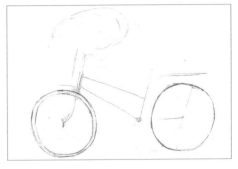

配色技巧：2B鉛筆

2 勾勒整體構圖

繼續使用2B鉛筆，將自行車的位置確定下來，並進一步仔細勾畫自行車細節。

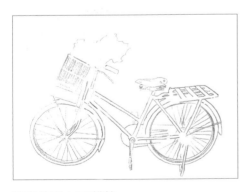

配色技巧：2B鉛筆

3 精畫鉛筆線稿

將自行車和車籃以2B鉛筆細緻地勾畫出來。

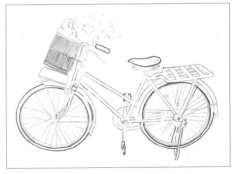

配色技巧： ●黑色　　○黃色
●朱紅色　●松柏綠色
●粉色　　●深灰色

4 色鉛筆勾勒線稿

運用深灰色、朱紅色及黑色勾畫出自行車的線條，車籃則以黃色表現。接著，使用粉色及松柏綠色勾畫出花和綠葉。

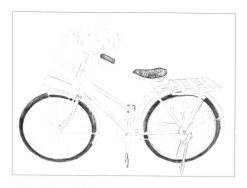

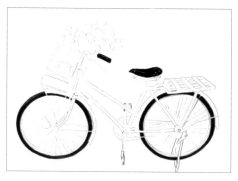

配色技巧：●黑色

5 細緻刻畫自行車

自行車的輪胎、坐墊和把手以黑色上色。不是一味地塗黑，黑色也是有深有淺的，必須透過不斷對比，這樣畫出來的作品才不會死板，充滿靈氣。

配色技巧：●黑色　　●淺灰色

6 增強自行車質感

繼續使用黑色加深步驟5的黑色部分，並採用淺灰色表現受光面之最亮處，藉此強調出自行車的質感。

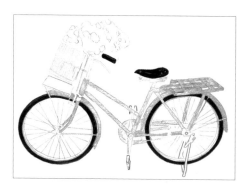

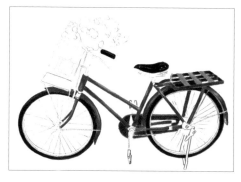

配色技巧：●朱紅色

7 畫自行車支架

利用朱紅色將自行車的支架上色。

配色技巧：● 大紅色

8 細畫支架

以大紅色仔細描繪支架，並加深顏色。受光面之最亮處記得要準確。同為紅色也要有對比，有深淺、輕重、層次之分。

Chapter 06
花樣好生活

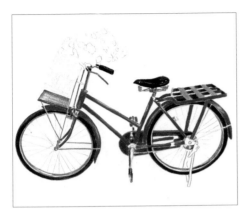
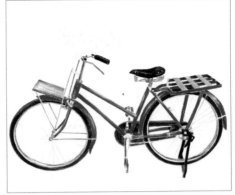

配色技巧：● 黑色　　灰白色

9 繼續細畫自行車
　車籃、車輪和腳踏板的部分採用灰白色
　及黑色刻畫。

配色技巧：● 黑色

10 刻畫自行車的立車架
　運用黑色刻畫立車架的部分。

畫法
示範

自行車

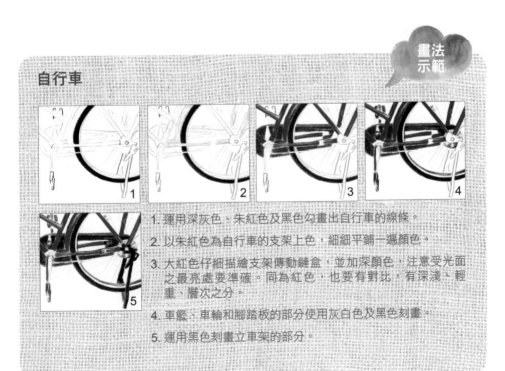

1. 運用深灰色、朱紅色及黑色勾畫出自行車的線條。

2. 以朱紅色為自行車的支架上色，細細平鋪一遍顏色。

3. 大紅色仔細描繪支架傳動鏈盒，並加深顏色，注意受光面
　 之最亮處要準確。同為紅色，也要有對比、有深淺、輕
　 重、層次之分。

4. 車籃、車輪和腳踏板的部分使用灰白色及黑色刻畫。

5. 運用黑色刻畫立車架的部分。

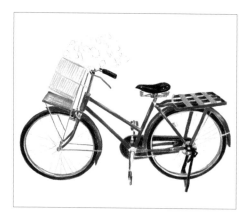

配色技巧： ⬤黃色

11 畫車籃

車籃採用黃色描繪。

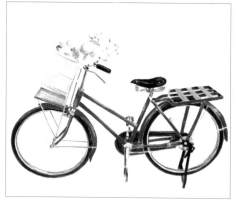

配色技巧： ⬤松柏綠色　⬤粉色

12 初畫花朵和綠葉

綠葉和花朵位置以松柏綠色及粉色繪出。

配色技巧： ⬤深紫色　⬤黑褐色
　　　　　⬤紅褐色

13 繼續畫花朵

利用紅褐色及黑褐色來表現花下面的暗部，接著以深紫色繼續加深花瓣底部，畫出精細的花瓣紋理。

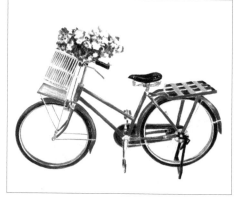

配色技巧： ⬤黃色　　⬤大紅色
　　　　　⬤粉色

14 細緻刻畫花朵

使用粉色畫出花瓣，花瓣的暗部則以大紅色繪製，最後運用黃色畫出花蕊。

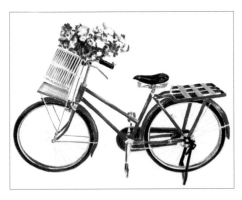 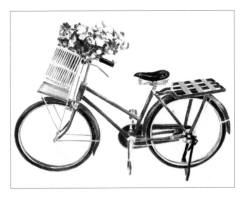

配色技巧： ●鈷藍色 ●橄欖綠

15 完善花束

花束葉子的背光面以鈷藍色刻畫，而花束在葉子上的投影則以橄欖綠刻畫。

配色技巧： ○黃色 ●大紅色 ●粉色

16 調整畫面，完成作品

延伸刻畫步驟 15 的花束細節，使用粉色畫出花瓣，花瓣的暗部則以大紅色繪製，最後運用黃色畫出花蕊。注意對比畫面的主次關係，自行車為主，其次才是花束。整體畫面調整，完成畫作。

車籃

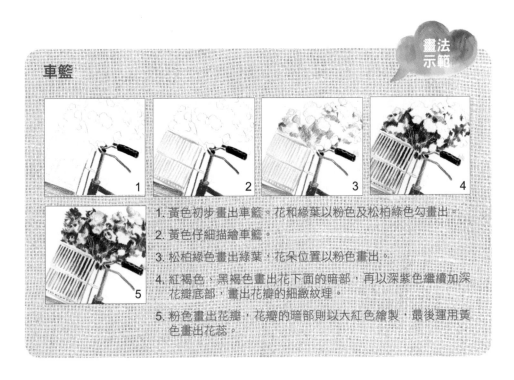

1. 黃色初步畫出車籃。花和綠葉以粉色及松柏綠色勾畫出。

2. 黃色仔細描繪車籃。

3. 松柏綠色畫出綠葉。花朵位置以粉色畫出。

4. 紅褐色、黑褐色畫出花下面的暗部，再以深紫色繼續加深花瓣底部，畫出花瓣的細緻紋理。

5. 粉色畫出花瓣，花瓣的暗部則以大紅色繪製，最後運用黃色畫出花蕊。

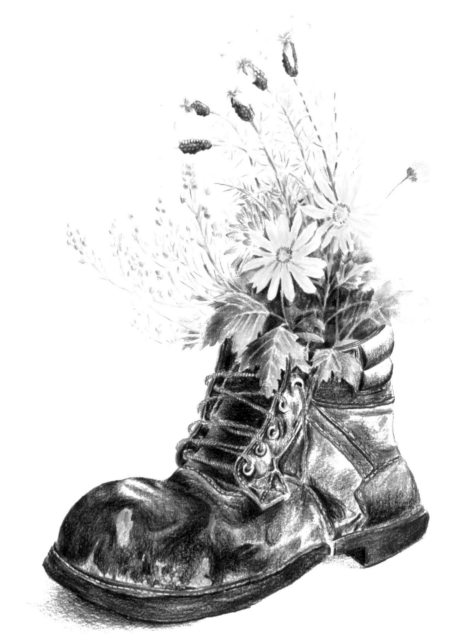

文青盆栽添綠意

許多人為了增添綠意，喜歡購買可愛的盆栽作為家中擺設，不過，現成的花盆造型大同小異，看久了難免無趣。想為生活增添更多的情趣及變化，其實不一定要花錢買，只要利用手邊舊有的容器來改造，創意又兼具環保的文青盆栽就此誕生啦～

Chapter 06
花樣好生活

繪畫
重點

這幅畫的困難點在
於處理皮鞋以及花
卉的明暗深淺細
節，要將其顏色的
變化以及立體感表
現出來。刻畫皮鞋
的陰影和暗部時，
要注意由暗到亮的
漸層轉換，下筆要
輕，避免留下尖銳
的筆痕。

配色技巧：2B鉛筆

1 鉛筆草稿

　　將花束、枝條、皮鞋的大
概位置以 2B 鉛筆確定下
來。

配色技巧：2B鉛筆

2 勾勒整體構圖

　　運用 2B 鉛筆，將花束、
枝條、皮鞋的主要位置框
出來。

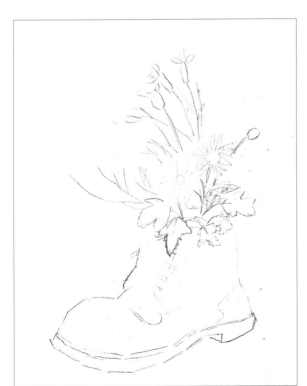

配色技巧：2B鉛筆

3 區分物件的前後關係

　　釐清各物件之間的前後位
置，將皮鞋從花束及枝條中
分離出來。

配色技巧：2B鉛筆

4 精畫鉛筆線稿

　　繼續使用 2B 鉛筆精化線稿，仔細勾勒出花束、枝條以及皮鞋的細節。皮鞋的明暗和轉折的位置也於此時要確定下來。

配色技巧： ⬜ 黃色　●葡萄紫　●淡綠色　●松柏綠色

5 初畫花束

　　先用橡皮擦將鉛筆線擦淡，再以色鉛筆勾勒線稿。將花束的形狀和邊緣用黃色、葡萄紫、淡綠色勾勒出來，接著使用松柏綠色勾勒出枝條的輪廓。定好精確的位置，注意畫面構圖。

配色技巧： ⬜ 黃色　⬜檸檬黃　●紅褐色　●天藍色

6 刻畫黃花

　　花束先以黃色淡淡地平鋪一遍，顏色稍深一點的地方使用檸檬黃色繪製。接著，用紅褐色仔細勾勒畫面中皮鞋的所有線條。最後，用天藍色畫出花托。

Chapter 06
花樣好生活

配色技巧： ⬤黃色
⬤松柏綠色　⬤橄欖綠

7 細畫黃花

　黃花的投影、暗部和花蕊部分以黃色刻畫，由暗到亮漸層轉換，下筆要輕，避免留下尖銳的筆痕。運用橄欖綠、松柏綠色刻畫花托和枝條連接的部分，花托的形狀很纖細，要畫得精準。

配色技巧： ⬤葡萄紫　⬤紫紅色

8 初畫紫花

　運用葡萄紫、紫紅兩色刻畫紫花的投影、暗部和花蕊部分，由暗到亮進行漸層轉換，下筆要輕，避免留下尖銳的筆痕。

配色技巧： ⬤葡萄紫　⬤藍紫色

9 刻畫紫花

　紫花的亮面部分利用葡萄紫和藍紫色勾畫，繪製時，注意紫花形態和結構的轉折變化，紋理走向要自然。

配色技巧： ● 深紅色　● 深紫色

10 細畫紫花

　　用深紫色輕輕地鋪一遍紫花苞，使之附著上一層顏色。花心處以深紅色細緻刻畫，繪製花心時要注意細節，仔細刻畫其紋理和邊緣，切記用筆不能急，需要耐心地一點一點輕輕鋪畫開。

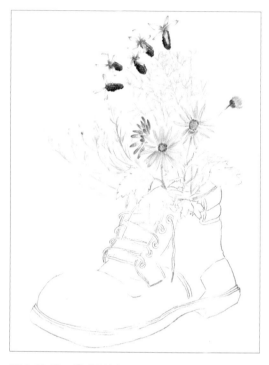

配色技巧： ● 湖藍色

11 初畫枝條

　　枝葉以湖藍色鋪上一層淡淡的顏色，劃分出枝葉的明暗深淺。參考步驟 3 及步驟 4，並簡單區分出枝條的明暗。

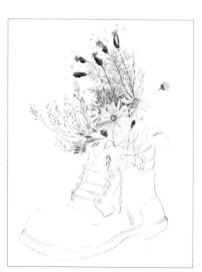

配色技巧： ● 鈷藍色　● 翠綠色

12 刻畫枝條

　　運用鈷藍色及翠綠色將枝葉暗部細節刻畫出來，注意空間位置要留得精準。線條一定要細、密，不然枝條的質感很容易被破壞掉。

Chapter 06
花樣好生活

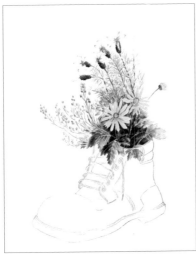

配色技巧：●鈷藍色　●淡綠色
　　　　　●橄欖綠　●藍紫色

13 細畫枝條

　先用橄欖綠色刻畫出枝條的背光處以及葉子的精美紋理，接著以淡綠色刻畫枝條的受光部分，注意不能畫得太僵硬，保留枝條的柔和感。枝條暗部以鈷藍色補色，留出最亮點。最後，用藍紫色刻畫背光部分，表現出質感，讓顏色更豐富。

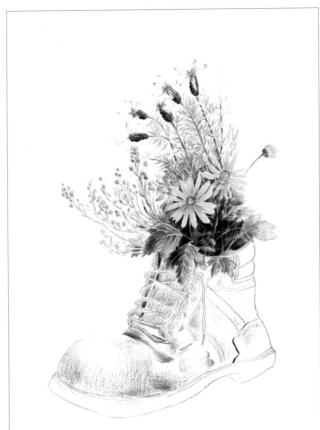

配色技巧：●黑褐色
　　　　　●鈷藍色

14 初畫皮鞋

　皮鞋的表面以黑褐色輕輕地上一層顏色，區分出明暗。接著使用鈷藍色加強枝葉的顏色明暗，使其質感更加細膩。

配色技巧： ●黑褐色

15 刻畫皮鞋

　　用黑褐色刻畫皮鞋的投影和暗部，由暗到亮進行漸層轉換，下筆要輕，避免留下尖銳的筆痕。

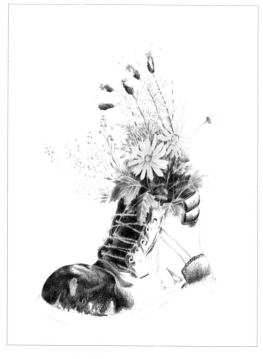

配色技巧： ●黑褐色　　●鈷藍色

16 繼續刻畫皮鞋

　　繼續用黑褐色刻畫皮鞋的投影和暗部，並以鈷藍色呈現皮鞋的亮面。亮面、灰面、暗面、轉折要掌握好。

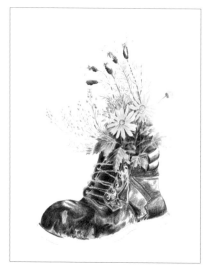

配色技巧： ●黑褐色　　●鈷藍色　　●深灰色

17 細畫皮鞋

　　鞋面的亮面反光以深灰色繪製，接著以黑褐色、鈷藍色將皮鞋的陰影和暗部加重。

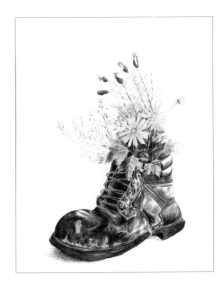

配色技巧：●黑色　●紅褐色　●鈷藍色
　　　　　●深灰色

18 調整畫面，作品完成

鞋底的材質以深灰色呈現，皮鞋的投影、暗
部和鞋底則用紅褐色及鈷藍色刻畫。最後使
用黑色刻畫皮鞋的鞋底投影以及轉折暗面，
表現出質感。調整畫面，完成作品。

畫法示範

皮鞋

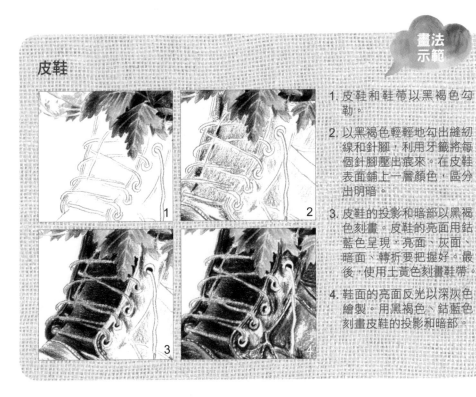

1. 皮鞋和鞋帶以黑褐色勾
勒。

2. 以黑褐色輕輕地勾出縫紉
線和針腳，利用牙籤將每
個針腳壓出痕來。在皮鞋
表面鋪上一層顏色，區分
出明暗。

3. 皮鞋的投影和暗部以黑褐
色刻畫。皮鞋的亮面用鈷
藍色呈現，亮面、灰面、
暗面、轉折要把握好，最
後，使用土黃色刻畫鞋帶。

4. 鞋面的亮面反光以深灰色
繪製，用黑褐色、鈷藍色
刻畫皮鞋的投影和暗部。

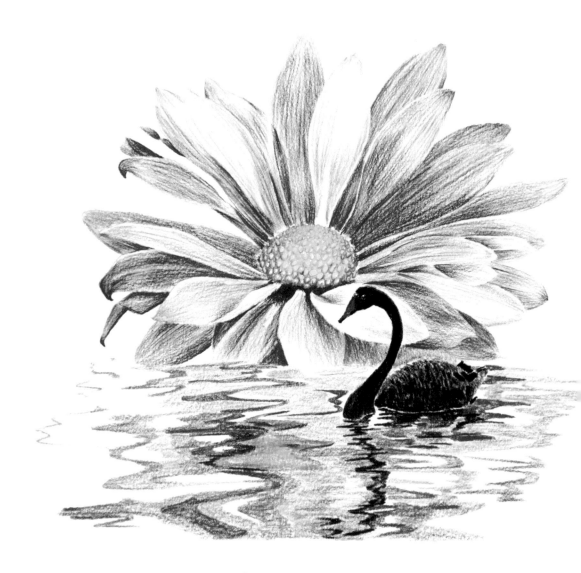

花影羽裳

落花非無意，卻只隨波流，花謝漫天，流年輕許。誰畫誰容顏，
誰寫誰眷戀？花不飄零水不流。

繪畫
重點

這幅畫的重點是黑天鵝和向日葵，要注意環境色的呈現。
困難點在於水中的倒影，要畫出水面的流動感。繪製黑天
鵝時，注意天鵝背部的羽毛走向以及它身上的環境色；畫
向日葵時，要仔細刻畫花蕊部分。將圓形花蕊分出明暗，並儘量畫出每一個花
蕊的立體感。水波紋以弧線勾畫時，要注意線條的順暢和流動感。

配色技巧：2B鉛筆

1 鉛筆草稿

太陽花和天鵝的大概位置以2B鉛筆框
出，注意構圖。

配色技巧：2B鉛筆

2 勾勒整體構圖

使用2B鉛筆勾勒出太陽花和天鵝的形
狀，下筆要輕，避免留下深刻筆痕。

配色技巧： 淡綠色　　粉色
　　　　　　深灰色

4 色鉛筆勾勒線稿

先將鉛筆線以橡皮擦擦淡，並使用色鉛
筆再次勾勒線稿。將太陽花的形狀和邊
線以粉色勾勒出來，再以深灰色勾勒出
黑天鵝的外輪廓，花心則使用淡綠色繪
製。注意構圖，定好精確的位置。

配色技巧：2B鉛筆

3 精畫鉛筆線稿

繼續使用2B鉛筆，仔細描繪出太陽花和
黑天鵝的邊緣線。

配色技巧： ●紅褐色　●紫紅色

5 初畫水波紋

　運用紫紅色及紅褐色畫弧線，勾畫出水波紋，注意線條要順暢，呈現流動感。

配色技巧： ●粉色

6 初畫向日葵

　向日葵的部分花瓣運用粉色輕輕地平鋪上色，記得要有輕重、深淺變化。

配色技巧： ●粉色

7 加深向日葵的顏色

　繼續使用粉色，加深向日葵花瓣顏色較深之處。

配色技巧： ●葡萄紫

8 細畫花瓣

　利用葡萄紫加深花瓣，使其顏色更深，使得花瓣有明暗變化，區分出層次。

配色技巧：○白色

9 平塗花瓣

使用白色平塗花瓣的亮面，暗面要做好漸層轉換融合，使其暗面的呈現自然一些。

配色技巧：●深紫色　●粉色

10 加深花瓣

以深紫色及粉色加深花瓣顏色，從裡往外加重，有種擴散感，線條隨著花瓣畫成放射狀。

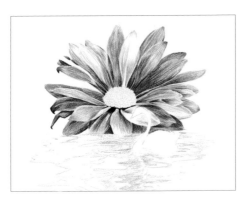

配色技巧：●深紫色　●紫紅色
　　　　　　●粉色

11 細畫花瓣

使用粉色平鋪花瓣，筆觸要輕，接著以深紫色繼續加深花瓣，畫出花瓣紋理。最後再以紫紅色平鋪水紋。

配色技巧：○淡綠色　●松柏綠色
　　　　　　○黃色　　○檸檬黃

12 刻畫花蕊

花蕊的部分以黃色仔細刻畫，花蕊是花的重點，繪製時務必要有耐心。先以淡綠色畫出一個一個排列有序的小圓圈，再使用松柏綠色深入刻畫花蕊部分，將圓形花蕊區分出明暗，盡量將每一個花蕊都畫出立體感。

配色技巧： ● 紫紅色

13 刻畫水波紋

採用紫紅色畫水波紋，平塗，均勻加深顏色。

配色技巧： ● 葡萄紫　　● 粉色

14 水波紋上色

先以葡萄紫色平鋪水波紋，再以粉色繼續平鋪水波紋，填補顏色。

配色技巧： ● 土黃色　　● 紅褐色
　　　　　　● 黃色　　　● 淡綠色

15 畫花蕊的水中倒影

運用土黃色、紅褐色、淡綠色及黃色畫出花蕊在水中的倒影。

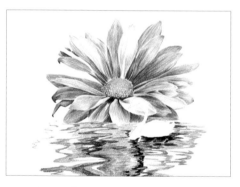

配色技巧： ● 黑色

16 畫天鵝倒影

以黑色畫出黑天鵝在水面上的倒影。

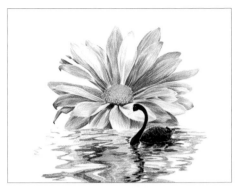

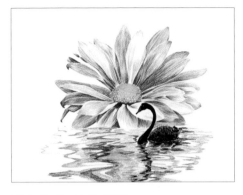

配色技巧：●黑色　●葡萄紫
　　　　　●粉色

17 刻畫天鵝

繼續用黑色加深天鵝身上的顏色，手繪時注意黑色的深淺程度以及天鵝背部的羽毛走向。最後使用葡萄紫與粉色在天鵝身上畫出環境色。

配色技巧：●朱紅色

18 調整畫面，完成作品

天鵝的嘴巴以朱紅色畫出。調整整體畫面，使色彩看起來豐富一些，增加畫面質感，完成畫作。

畫法示範

天鵝

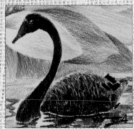

1. 黑天鵝的邊緣線以黑色勾畫出來。

2. 運用黑色幫天鵝加深顏色，注意黑色的深淺程度和天鵝背部的羽毛走向。

3. 利用葡萄紫及粉色在天鵝身上畫出環境色。

4. 天鵝的嘴巴以朱紅色畫出。調整整體畫面，使色彩更豐富，增加質感。

花花世界
色鉛筆完全自學25堂基礎筆法示範

381種配色技巧，看到什麼都能畫

策　　劃	陳曉杰
繪　　者	趙龍
總 編 輯	黃璽宇
主　　編	吳靜宜、姜怡安
執行主編	黃若璇
執行編輯	陳其玲
美術編輯	王桂芳、張嘉容

初　　版	2018年11月
出　　版	含章有限公司
電　　話	（02）2752-5618
傳　　真	（02）2752-5619
地　　址	106 台北市大安區忠孝東路四段250號11樓-1

定　　價	新台幣360元／港幣120元
產品內容	1書+全書花繪素描草圖QR code

總 經 銷	昶景國際文化有限公司
地　　址	236新北市土城區民族街11號3樓
電　　話	（02）2269-6367
傳　　真	（02）2269-0299
E-mail	service@168books.com.tw

歡迎優秀出版社加入總經銷行列

港澳地區總經銷	和平圖書有限公司
地　　址	香港柴灣嘉業街12號百樂門大廈17樓
電　　話	（852）2804-6687
傳　　真	（852）2804-6409

含章Book站

現在就上臉書（FACEBOOK）「含章BOOK站」並按讚加入粉絲團，
就可享每月不定期新書資訊和粉絲專享小禮物喔！
https://www.facebook.com/hanzhangbooks/
讀者來函：2018hanzhang@gmail.com

國家圖書館出版品預行編目資料

花花世界--色鉛筆完全自學25堂基礎筆法示範，381
種配色技巧，看到什麼都能畫 / 陳曉杰, 趙龍合著.
-- 初版. -- 臺北市：含章, 2018.11
　面；　公分（介于：0002）
ISBN 978-986-96829-6-1（平裝）

1. 鉛筆畫　2. 花卉畫　3. 繪畫技法

948.2　　　　　　　　　　　　　107017314